나도 손글씨 반듯하게 잘 쓰면 소원이 없겠네

나도 손글씨 반듯하게 잘 쓰면 소원이 없겠네

: 악필 교정부터 유려한 글씨체까지 4주 완성 펜크체 연습법

초판 발행 2023년 1월 6일 **3쇄 발행** 2024년 3월 6일

지은이 유한빈 / **펴낸이** 김태헌

총괄 임규근 / 책임편집 권형숙 / 기획편집 김희정 / 디자인 어나더페이퍼 영업 문윤식, 조유미 / 마케팅 신우섭, 손희정, 김지선, 박수미 / 제작 박성우, 김정우

펴낸곳 한빛라이프 / **주소** 서울시 서대문구 연희로 2길 62

전화 02-336-7129 / 팩스 02-325-6300

등록 2013년 11월 14일 제25100-2017-000059호 / ISBN 979-11-90846-54-7 14640 / 979-11-88007-07-3 (세트)

한빛라이프는 한빛미디어(주)의 실용 브랜드로 우리의 일상을 환히 비추는 책을 펴냅니다.

이 책에 대한 의견이나 오탈자 및 잘못된 내용에 대한 수정 정보는 한빛미디어(주)의 홈페이지나 아래 이메일로 알려 주십시오. 잘못된 책은 구입하신 서점에서 교환해 드립니다. 책값은 뒤표지에 표시되어 있습니다.

한빛미디어 홈페이지 www.hanbit.co.kr / 이메일 ask_life@hanbit.co.kr 네이버 포스트 post.naver.com/hanbitstory / 인스타그램 @hanbit.pub

Published by HANBIT Media, Inc. Printed in Korea Copyright © 2023 유한빈 & HANBIT Media, Inc.

이 책의 저작권은 유한빈과 한빛미디어(주)에 있습니다.

저작권법에 의해 보호를 받는 저작물이므로 무단 복제 및 무단 전재를 금합니다.

지금 하지 않으면 할 수 없는 일이 있습니다.

책으로 펴내고 싶은 아이디어나 원고를 메일(writer@hanbit.co.kr)로 보내 주세요.

한빛라이프는 여러분의 소중한 경험과 지식을 기다리고 있습니다.

악필 교정부터 유려한 글씨체까지 나주 완성 펜크체 연습법

나도 손글씨 반듯하게 잘 쓰면

소원이 없겠네

유한빈(펜크래프트) 지음

나도글씨좀잘쓰고싶다

"어떤 글씨체를 갖고 싶나요?"

정자체 쓰기 강좌와 책을 통해 저를 알게 된 분이 많습니다. 그래서인지 평소에도 글 씨를 그렇게 천천히 정자로 쓰냐고 물어보곤 합니다. 저는 정자로도 쓰지만 두세 가 지 서체를 그때그때 상황에 맞춰 골라 씁니다.

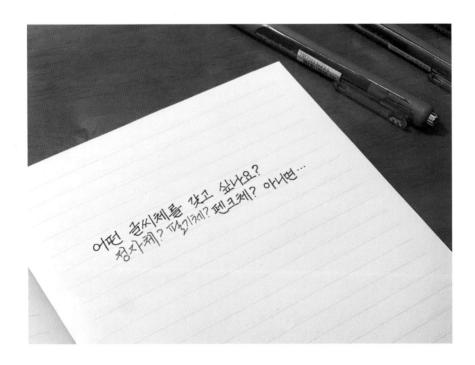

정자체는 균형 잡힌 글씨라 깔끔하고 아름다운 데다 가독성까지 좋습니다. 그래서 새기고 싶은 문장, 웃어른에게 쓰는 편지, 계약서 같은 공식 문서에는 정자체를 주로 씁니다. 필기체는 획을 이어 쓰기 때문에 익히는 데 시간이 오래 걸리지만 익히고 나면 빠르게 쓸 수 있어 율동감을 살리기에 좋습니다. 긴 글을 오래 써야 하는 필사, 편하게 쓰는 다이어리나 일기에는 필기체를 주로 쓰는 이유입니다.

정자체로 쓴 엽서 글

필기체로 쓴 일기

여기에 한 가지 서체를 더해 쓰는데, 이 책에서 여러분과 함께 쓸 펜크래프트체(이하 펜크체)입니다. 펜크체는 정자체나 필기체와 달리 획에 꺾임 장식이 없고 획을 이어 쓰지 않다 보니 훨씬 쉽게 익힐 수 있습니다. 가로획이 사선이라 빠르게 쓰기에도 적합합니다. 무엇보다 가독성이 좋은 데다 경쾌한 분위기를 연출해 남녀노소 누구라도 어디에서나 쓰기 좋은 서체입니다.

펜크체로 쓰는 넷플릭스 드라마 〈오징어 게임〉 대사

글씨가 바뀌는 순간, 과정, 결과 그리고 욕심

초등학교 때 어머니 연필(알고 보면 아이펜슬)을 처음 써보고 문구에 눈을 떴습니다. 학교 앞 문구점에서 대형 문구점까지 틈만 나면 다니다 보니, 어느새 두 손에는 꿈에 그리던 만년필 한 자루가 쥐어졌습니다. 그런데 기쁨도 잠시 가려졌던 현실이 눈에 들어왔습니다. 비싼 만년필로 쓴 제 글씨는 오히려 더 초라해 보였습니다. 그때 결심 합니다. '당장 만년필에 어울리는 글씨를 써 보이겠다!'

일단 서점에 들러 펜글씨 정자체 교본을 한 권 사왔습니다. 그러고는 무작정 따라 썼습니다. 교본에 담긴 글씨 탓인지 아니면 아무 생각 없이 따라 쓴 탓인지 모르지만 글씨는 좀처럼 바뀌지 않았습니다. 인내심은 금세 바닥을 드러냈고 글씨 연습은 그렇게 멈췄습니다.

그렇게 또 몇 해가 갔습니다. 그러다 아는 분이 쓴 글씨를 보았습니다. 정말 깜짝 놀랐습니다. 사람이 글씨 하나로 완전히 달라 보이더라고요. 그때 다시 결심합니다. '이번에는 제대로 바꾸고야 말겠다!' 이미 교본으로는 실패를 맛본 터라 흥이 나지 않았지만 혹시나 하는 마음으로 대형서점에 갔습니다. 여전히 정자체 교본이 다수였지만 그 안에 장식이 없고 가로획이 사선인 경사체 교본이 눈에 띄었습니다. 왠지 경사체는 쉽게 익힐 수 있을 것만 같았습니다. 그렇게 다시 글씨 교정을 시작했습니다. 신기하게도 경사체를 익히고 제 글씨는 빠르게 바뀌었습니다. 균형 갖춘 글씨를 쓸 수 있게 되었고 더 이상 글씨가 부끄럽지 않았습니다.

अलाइमेन पिस	
重建 对能說 沙州縣(1902)	
(4)2/2	
の主教会を含め(1849):3世=対	
②\$3元 好(1900.10.25) 沙松 彩地→野は	B) - 용택 파진, 1906년 독차 진
32/52/2K/ #H(1902): OHE	
일계의 국권 참할	
(1) 환·일 의정서(1904.2.23) : 3번 3번, 하신 왕(일)	, अंभ अर्थ भ
(2) 환·일 청에서 - 제 사 환·일청에(1904.8.22): 프	学 1484年,1687
(3) 음식 는 에 2차 한 일 해 (1905.11.17) 의과 반	器性母 →是外級
→ 到外医 中耳河(1905): 八座本山區 如中國的 到	×,→ 316/254/(1909.6).012.0
→ 13의 경계되게(1907.1.20) '예사회'의 23성	제도 위 된 다음동(1901·1·18)
(4) 전이 72만(환 및 성권나)과 바차세(군대해산)(1907.7.2	(些)、知此俗
(1)/01/27(6 200)	와성 실시: 여원자강화 강서b
(5)州社(1909,7.12) 相比岭	

몽블랑 만년필과는 도무지 어울리지 않았던 글씨

《악필 교정의 정석》으로 교정한 글씨

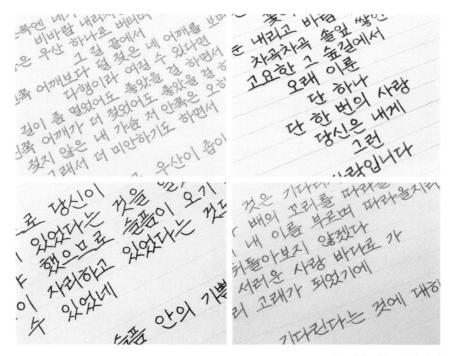

펜크체를 다듬으며 쓴 글씨

하지만 여전히 글씨가 만족스럽지 않았습니다. 교본 속 경사체는 제 눈에 지나치게 투박해 중년 아저씨가 쓴 글씨로 보였습니다. 매끈하고 세련된 느낌이 드는 글씨를 쓰고 싶다는 욕심이 생겼습니다. 그렇게 제 입맛에 맞는 글씨체를 만들었는데 그게 바로 펜크체입니다. 이 정도만 쓰면 어디 가서 글씨 잘 쓴다는 소리를 충분히 들을 수 있을 겁니다. 글씨를 쓴 내 이미지가 좋아지는 건 안 봐도 넷플릭스고요.

펜크체로 꽤 달라질, 오늘의 글씨

정자체는 아름답고 수려한 느낌을 주지만 장식이 있는 글씨라 사람에 따라 쓰기 어렵다고 느낄 수 있습니다. 반면 펜크체는 장식이 없어 수월하게 쓸 수 있는 데다 가독성은 정자체 못지않게 좋습니다. 가로획이 사선이라 힘이 느껴지면서도 받침을 곡선으로 처리해 부드러워 보입니다. 격식 있는 곳과 편안한 곳 모두에 어울리는 이유입니다. 매끈하고 세련된 느낌이라 남녀노소 가리지 않는 글씨이기도 합니다. 무엇보다 빠르게 써도 모양이 흐트러지지 않아 글씨가 교정되는 속도가 빠르게 당겨집니다. 글씨 때문에 스트레스를 받는 분, 삐뚤빼뚤 쓰는 아이들, 한글을 처음 배우는 어르신도 충분히 즐겁게 익힐 수 있습니다.

저는 이 책에서 펜크체로 글씨를 바꾸는 방법을 하나하나 자세히 알려드릴 겁니다. 하지만 방법만 알아서는 글씨가 바뀌지 않습니다. 습관이 더해져야 합니다. 그중 한가지 습관이 '복기(써 놓은 걸 보고 마음에 들지 않는 부분을 다시 쓰면서 고쳐나가기)'입니다. 무작정 글씨를 따라만 써도 글씨는 좋아집니다. 다만 시간이 오래 걸리고 한계가 있습니다. 그래서 복기가 중요합니다.

글씨를 따라 쓰고, 쓴 글씨를 보면서 어느 지점에서 힘을 빼야 할지, 어느 지점에서 힘을 줘야 할지 눈여겨봐야 합니다. 자음, 모음, 받침의 위치, 크기, 각도를 보면서 어떻게 바꿔야 균형감이 생길지 찾아야 합니다. 그렇게 한 자 한 자 수정할 부분을 찾고 다음 글씨를 쓸 때는 그 부분을 염두에 두며 써야 합니다. 그렇게 글씨 보는 눈을 키우면 글씨가 훨씬 빨리 다듬어집니다. 그렇게 다듬다 보면 나에게 맞는 더 간결하고 개성 넘치는 글씨체를 개발할 수도 있습니다. 기억해주세요.

저 역시 지금도 계속 글씨를 쓰고 난 뒤에는 다시 보면서 마음에 들지 않는 부분을 고 쳐나가고 있습니다. 오늘 쓴 글씨와 작년 이맘때 쓴 글씨를 나란히 놓고 보면 확실히 달라진 게 보입니다. 이게 또 참으로 신기합니다.

막상 시작은 해도 어느 순간 또 지지부진해진다고요? 그럴 땐 SNS를 추천합니다. 연습한 글씨를 간단히 찍어서 SNS에 올리고 변화 과정을 지켜보는 것도 꽤 재미있습니다. 동기부여도 되고요. 글씨를 교정하는 분끼리 서로 독려해주면 더 좋습니다. 시간이 지난 후 다시 이전 게시물을 보면 깜짝 놀랄 거예요.

'복기'만큼 중요한 습관이 하나 더 있습니다. 바로 '한 번에 많이'가 아니라 '조금씩 꾸준히'입니다. 그냥 매일 꾸준히 쓰는 게 가장 좋습니다. 한꺼번에 많이 쓰면 오히려 집중력만 흐트러집니다. 네이버에서 '명언'을 검색하여 나온 문장을 하루에 하나씩 따라 써보세요. 읽은 책에서 유독 마음에 남은 문장을 적어도 좋습니다. 인스타그램을 한다면 #펜크래프트 혹은 책 이름을 태그해봐도 좋습니다. 그러면 관심사가 같은 사람들끼리 온라인에서 만날 수 있으니까요.

오늘부터 손글씨가 취미입니다

취미로 손글씨를 생각해본 적 있나요? 생활이 바빠 정신없이 날려 쓴 글씨 말고 마음에 새기듯 또박또박 글씨를 써보는 건 어떤가요? 혹은 누군가에게 잘 보이기 위해 글씨를 써보는 것도 좋습니다. 취미를 멀리서 찾을 필요가 없습니다. 내가 쓰는 글씨를 조금씩 다듬는 것 자체가 취미가 됩니다. 좋은 글을 마음에 새기기 위해 독서가 접목되면 더할 나위 없겠죠.

좋은 글귀를 발견했는데 내 글씨가 마음에 들지 않아 내용에 밑줄만 쳐두거나 사진으로만 간직하는 건 아쉽습니다. 글씨 연습을 꾸준히 해서 내 마음에 와 닿았던 글귀들을 한 자 한 자 써내려가며 음미해보길 바랍니다. 그 벅찬 감동이 몇 배는 더해집니다. 고마운 사람들에게 멋진 글씨로 쓴 정성스런 편지를 전해도 좋습니다. 소포를 보낼 때 받는 사람을 생각해서 받는 분의 정보를 정성껏 예쁘게 써도 좋습니다. 결혼을 앞두고 있다면 청첩장에 손글씨를 써서 전하는 건 어떨까요? 모든 사람에게 모든 글을 손글씨로 쓰기 어렵다면 이름만이라도 손글씨로 써보세요. 그것만으로도 아주 뜻 깊은 청첩장이 될 겁니다.

글씨 하나로 사람이 달라 보이게 하는 마술, 느껴보고 싶지 않나요? 그렇다면 이 책과 함께해보세요. 제가 아는 모든 걸 담은 책입니다. 믿고 보셔도 좋습니다. "원래 글씨를 못 쓰는데 괜찮나요?" 네. 괜찮습니다. 아예 새로 처음부터 배우는 거라 꾸준히따라만 오면 됩니다. 원래 글씨가 예쁘지 않더라도 상관없습니다. 무조건 성공하는 방법이니 저만 믿고 따라와 주세요. 그럼, 시작하겠습니다.

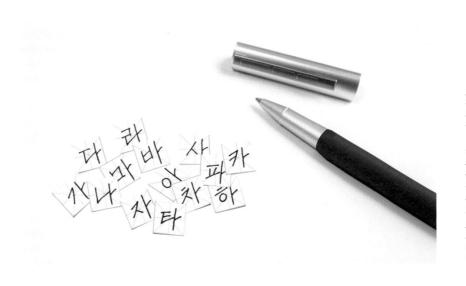

프롤로그 나도 글씨 좀 잘 쓰고 싶다	4
이 책의 주요 내용	12
이 책의 특징	14
시작하기 전에 글씨 교정의 첫걸음	17
<u>1주차 . 한글 필수 56자 쓰기</u>	22
1일차 글씨를처음배우는 것처럼	24
2일차 한글 필수 56자 1: 자음과 모음을 가로로 배열한 글자쓰기	31
3일차 한글 필수 56자 2: 받침이 있는 가로 배열 글자쓰기	34
4일차 한글 필수 56자 3: 자음과 모음을 세로로 배열한 글자쓰기	37
5일차 한글 필수 56자 4: 받침이 있는 세로 배열 글자 쓰기	40
2주차. 단어와 문장을 방안지에 쓰기	46
1일차 보통날,일상단어쓰기	48
2일차 떠나고싶은날,단어쓰기	54
<u>3일차</u> 인생진리, 문장쓰기	60
<u>4일차</u> 모든날,모든순간,문장쓰기	67
5일차 슬기로운회사생활,문장쓰기	73

<u>3주차. 단어와 문장을 줄 노트에 쓰기</u>	80
	82
 2일차 시랑하는 가족·친구·동물, 단어쓰기	88
	93
3일차 사사로운나날,문장쓰기	99
<u>4일차</u> 두근두근하루,문장쓰기	106
<u>5일차</u> 고생했다. 나자신, 문장쓰기	
4주차 . 〈서시〉, 〈유리창〉, 〈나와 나타샤와 흰 당나귀〉시 쓰기	114
<u>1일차</u> 윤동주〈서시〉원고지에쓰기	116
2~3일차 김기림〈유리창〉줄노트에쓰기	126
4~5일차 백석〈나와나타샤와흰당나귀〉줄노트에쓰기	134
부록 1 한글 빈출자 210자	148
부록 2 가볼 만한 곳	156

1주차에는 글씨를 교정할 때 좋은 펜, 펜 잡는 방법, 노트 놓는 법 등 사소해 보이지만 글씨를 쓸 때 기초가 되는 내용을 알아보겠습니다. 그러고 나서 한글 자음과 모음을 어떻게 쓰는지, 자음이 초성과 종성일 때 어떻게 모양이 달라지는지 등을 배우고 방안지에 써보겠습니다.

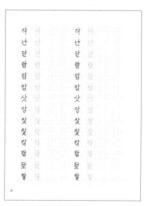

2주차에는 단어와 짧은 문장을 방안지에 써보겠습니다. 충분히 연습해볼 수 있도록 다양한 예시를 담았습니다. 글자 한 자 한 자를 균형감 있게 쓸 수 있게 됩니다.

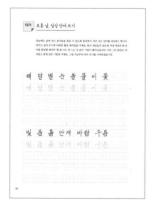

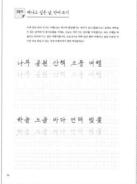

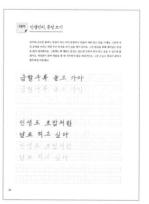

3주차에는 단어와 짧은 문장을 줄 노트에 써보겠습니다. 어절 단위로 글자를 써보면서 글자 간격과 띄어쓰기 간격 등을 익힐 수 있습니다.

4주차에는 원고지와 줄 노트에 시를 세 편 써보겠습니다. 이 책을 덮었을 때 시 세 편을 내 손글씨로 완벽하게 남기는 걸 목표로 삼으면 좋겠습니다. 이쯤 되면 '어, 나는 시 말고 다른 거 써보고 싶은데…'라고 생각한 분도 있을 거예요. 걱정 마세요. 제가다루지 않은 글을 써보고 싶은 분을 위해 한글 빈출자 210자를 부록으로 담았습니다. 문구를 좋아하는 분이 가보면 좋을 곳도 담았으니 끝까지 함께하길 바랄게요.

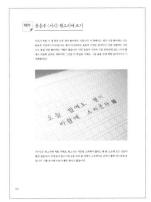

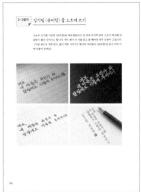

방안지 연습법과 줄 노트 연습법 그리고 복기

빠르고 쉽게 글씨를 교정하는 방법

이 책에는 제가 글씨 연습을 하면서 도움받은 방법을 담았습니다. 바로 '방안지 연습법'과 '줄 노트 연습법'과 '복기'입니다. 그냥 들으면 특별해 보이지 않지만 알고 나면 왜 이걸 이제야 알았을까 싶을 정도로 꽤 괜찮은 방법입니다.

방안지 연습법

원고지에 글씨를 한 자 한 자 써 내려가던 어느 날이었어요. 텅 빈 공간을 선으로 구획하는 게 글씨인데 기준을 세워주는 가이드라인이 없다 보니 같은 글자를 써도 쓸때마다 모양이 조금씩 달랐어요. 무슨 방법이 없을까 고민하다 하루는 문구점에 들렀는데 방안지(모눈종이)가 눈에 띄는 거예요. 늘 보던 방안지가 그날은 조금 달리 보이더라고요. 순간 '방안지 선을 글씨 가이드라인으로 삼을 수 있지 않을까?' 하는 생각이 스쳤어요. 그 길로 방안지를 한 움큼 사들고 집으로 왔습니다.

방안지에 맞춰 이렇게 저렇게 글씨를 써보다 딱 맞는 방법을 찾았습니다. 그렇게 방안지에 글씨를 쓰고부터 같은 글자를 쓰면 비슷해졌습니다. 공식 같은 것도 생겼고요. 방안지 연습법을 발견하지 못했다면조금 하다가 안 된다고 포기한 뒤 글씨를 쓰지 않았을지도 모르겠습니다. 종이 하나 바꾼다고 뭐가 그렇게 달라질까 싶은데 막상 써보면다들 놀랍니다. 방안지는 기준선이 정해져 있어 자간과 띄어쓰기 간격을고려하지 않아도 됩니다. 당연히 글자 한 자 한 자에 집중하게 됩니다. 글자가 빠르게 정돈되고 균형감을 찾는 이유입니다.

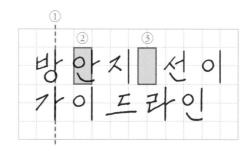

- ① 세로선에 맞춰 한글 세로획을 그으면 되므로 글자가 반듯해집니다.
- ② 한 칸 띄우고 다음 글자를 씁니다. 세로 두 칸에 글자 한 자를 쓰면 되므로 앞뒤 글 자를 신경 쓰지 않아도 됩니다.
- ③ 띄어쓰기 간격도 일정해집니다.

줄 노트 연습법

글자 한 자 한 자가 정돈되면 줄 노트로 넘어갑니다. 세로선이 없어서 자간과 띄어쓰기 간격을 고려해야 하지만, 방안지 연습법으로 글자를 정돈한 상태라면 어렵지 않습니다. 감각을 빠르게 익힐 수 있도록 단어와 문장을 책에 충분히 담아두었으니 걱정하지 않아도 됩니다. 자유롭게 간격을 조절할 수 있어서 오히려 더 잘 써진다고 말하는 분도 많습니다.

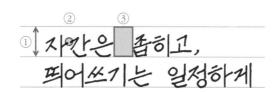

- ① 줄 노트 간격은 8밀리미터이므로 조금 작게 씁니다.
- ② 글자와 글자는 최대한 좁혀 씁니다. 붙지 않을 정도로만 써주면 좋습니다.
- ③ 띄어쓰기 간격은 글자 반 자 정도가 적당하지만 조금 더 넓혀도 좋습니다. 조금 넓어도 간격이 일정하게만 유지되면 괜찮습니다.

복기

마지막으로 제 글씨를 다듬는 데 가장 큰 공을 세운 방법입니다. 천천히 글자 모양을 생각해가며 글씨를 쓴다 해도 완벽할 순 없습니다. 그럴 때 사용하는 방법이 복기입니다. 써놓은 글씨에서 글씨본과 많이 다르거나 마음에 들지 않는 부분을 체크한 뒤글씨본을 보고 다시 써보는 겁니다. 아주 간단한 방법이죠. 물론 말로는 쉬워도 어떤모양으로 다듬을지 생각하기는 꽤 까다롭습니다. 일단 처음에는 제가 써놓은 글씨본을 참고해서 복기하다가, 익숙해지면 본인 스타일로 조금씩 글씨를 다듬어보세요. 펜크체뿐만 아니라 모든 형태의 글씨에 적용할 수 있는 방법이므로 다른 글씨를 익힐 때도 유용합니다.

글씨 교정의 첫걸음

시작하기 전에 읽어주세요

모든 글씨는 천천히 쓰세요

아무리 쉬운 글씨라도 빠르게 잘 쓰기는 어렵습니다. 특히 처음 배울 때는 더욱 그렇습니다. 처음에는 무조건 천천히 쓰세요. 그렇게 쓰다 보면 어느 순간 글씨에 균형감이 생기면서 잘 쓰게 됩니다. 그때부터는 속도를 높여도 좋습니다. 당장 바꾸고 싶은 마음에 서두르고 대충 하면 늘 제자리입니다. 오히려 느긋하게 마음먹고 천천히 써야 바뀌는 게 글씨입니다.

글씨를 유심히 관찰해보세요

처음에는 글자를 한 자 한 자 뜯어서 분석하듯 관찰해보세요. 자음과 모음과 받침 모양을 각각 파악하는 게 먼저입니다. 다음으로 자음과 모음과 받침이 조합된 위치를 파악하며 글을 써야 합니다. 이 책에 담은 제 글씨본을 세심하게 관찰한 뒤 써보길 바랍니다. 처음에는 충분히 관찰하고 쓴 글씨와 바로 쓴 글씨가 크게 차이나지 않습니다. 하지만 시간이 흐를수록 결과물이 하늘과 땅 차이로 벌어집니다. 여기에 복기가더해지면 글씨가 좋아지는 속도가 확 당겨집니다. 관찰과 복기를 반복하며 글씨를 쓰면 글자의 원리가 점점 눈에 들어옵니다. 원리에 눈이 뜨이면 글씨 쓰는 일이 더 재미있어진답니다.

글씨엔 정답이 없습니다

매력 있는 사람의 특징이 다 제각각이듯, 매력 있는 글씨도 저마다 특징이 있고 저마다 빛납니다. 저도 글씨 취향을 지닌 많고 많은 사람 중 한 사람입니다. 제가 처음에 알려드린 것처럼 다양한 글씨본을 참고 자료로 사용하고 복기하면서 자기만의 글씨를 만들어보세요. 놀라운 경험이 될 겁니다. 본인 눈에 예쁜 글씨가 제일 예쁜 글씨라는 걸 기억하세요.

인터넷 게시판에 떠도는 글을 따라 써본 글씨

어떤 글씨가 더 마음에 드나요?

지금부터 크기, 모양, 간격이 다른 글씨를 몇 가지 보여드리겠습니다. A와 B 중 마음 에 드는 글씨를 골라보세요. 내 눈에 예뻐 보이는 걸 편하게 고르면 됩니다.

큰 자음 vs 작은 자음

흔히 글씨는 자음 크기가 일정하다고 생각하는데 꼭 그런 건 아닙니다. 크기가 조금만 크거나 작아져도 느낌이 꽤 달라집니다. 커지면 현대적인 느낌이 나고 작아지면고전적인 느낌이 납니다. 취향에 따라 골라 쓰면 되지만 크게 쓸 거면 모두 크게, 작게 쓸 거면 모두 작게 써야 합니다. ㅎ은 크게 쓰고 ㅂ은 작게 쓰는 식이면 가독성도떨어지고 통일성도 사라지면서 글씨가 불안정해 보입니다.

자음, 모음, 받침의 간격과 위치

한글은 자음, 모음, 받침이 유기적으로 자리 잡아야 예뻐 보입니다. 유기적이라는 말에서 전해지듯이 자리를 잡는 부분은 감각이 필요합니다. 글자를 여러 가지 모양으로 써보면서 균형감이 느껴지는 자음, 모음, 받침의 비율·간격·위치를 찾아내야 합니다. 처음에는 더 좋아 보이는 글자를 따라 써보는 것만으로도 감각을 익힐 수 있습니다.

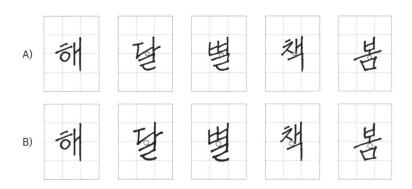

긴 세로획 vs 짧은 세로획

모음 구와 ㅠ, 받침 ¬처럼 세로획이 아래로 쭉 뻗는 글자는 세로획을 약간 길게 쓰면 상하 균형이 맞춰지면서 훨씬 안정적으로 보입니다.

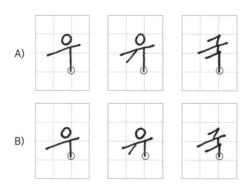

한 끗 차이로 달라지는 글씨

자음을 쓸 때 첫 번째 획과 두 번째 획이 만나는 지점의 위치에 따라 느낌이 달라질수 있습니다. A처럼 ㅁ과 ㄷ을 쓸 때 획이 만나는 지점을 비켜나게 하면 장식 효과가생기면서 세련된 느낌을 낼 수 있습니다. 반대로 B처럼 만나는 지점을 일치시키면 깔끔한 느낌을 낼 수 있습니다. 받침 ㄴ과 ㅁ도 A와 B를 비교해보세요. 같은 자음이라도 초성이냐 종성(받침)이냐에 따라 모양을 달리할 수 있습니다. A처럼 받침 양옆을 깎으면 폭이 줄어들면서 날렵한 인상을 줍니다. B처럼 초성으로 쓸 때와 동일하게 받침을 쓰면 폭이 넓어지면서 안정적이고 단단한 인상을 줍니다.

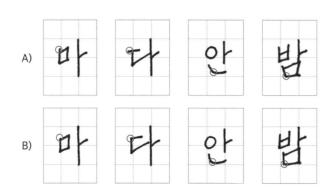

지금까지 A와 B 중 어느 쪽을 많이 골랐나요? 저는 모두 A를 골랐습니다. 물론 글씨는 취향이기 때문에 옳다 그르다로 표현할 수 없으므로 자신이 원하는 모양대로 쓰면 됩니다. 다만 어떻게 써야 원하는 느낌을 낼 수 있는지는 찬찬히 보면서 찾아나가길 바랍니다. 앞에서 본 것처럼 글씨는 한 끗 차이로 느낌이 완전히 달라지는 경우가많습니다. 따라서 제가 알려드린 것 말고도 다양한 한 끗을 찾을 수 있습니다. 여러분도 그 한 끗을 찾아보세요. 하나 더 찾을 때마다 글씨 보는 눈도 올라갑니다. 글씨는 종이만이 아니라 상가 간판이나 표지판에서도 찾을 수 있습니다. 글씨도 그림처럼 아는 만큼 보입니다. 그렇게 글씨가 있는 일상을 시작하세요.

1주차.

한글 필수 56자 쓰기

여러분의 첫 시작을 응원합니다. 기초부터 차근차근 익혀보겠습니다. 첫날에는 글씨를 교정할 때 쓰기 좋은 펜, 펜을 바르게 잡는 법, 글자를 바르게 쓰는 자세를 살펴보겠습니다. 글자를 조금만 오래 써도 팔목에 힘이 들어가고 어깨가 아프다면 제시된 사진과 비교하면서 자세가 올바른지확인해보세요. 2일차부터는 기초가 되는 필수 글자를 써보겠습니다. 한글에서는 자음과 모음으로 글자를 11,172개 만들 수 있지만 구조만 보면 크게 가로 배열 글자(가, 각, 난과 같이 오른쪽으로 써나가는 형태)에서 받침이 있는 모양과 없는 모양, 세로 배열 글자(으, 국, 복과 같아 아래쪽으로 써나가는 형태)에서 받침이 있는 모양과 없는 모양으로 나눌 수 있습니다. 이 네 가지 모양만 머릿속에 잘 담고 글자를 써나가면 균형 있는 글씨를 쉽게 쓸 수 있습니다. 그럼 시작해볼까요?

글씨를 처음 배우는 것처럼

글씨를 교정할 때 어떤 펜을 쓰면 좋아요?

글씨를 교정하기로 마음먹고 나면 조금이라도 빠르고 쉽게 교정하고 싶어 남들이 어떤 펜을 쓰는지 이것저것 많이 찾아보고 써보기도 합니다. 그러다 내게 맞는 펜을 찾기도 하지만 미궁 에 빠지기도 합니다. 안타깝게도 글씨 교정에 절대적으로 좋은 펜은 없습니다. 누군가에게는 잘 써지는 펜이라도 내게는 맞지 않을 수 있습니다. 펜도 다양한 요소가 복합적으로 작용해서 내게 와 닿으므로 좋은 펜에 대한 판단은 꽤 주관적일 수밖에 없습니다.

그렇다 해도 글씨 교정에 좋은 펜의 조건은 있습니다. 바로 '볼이 없고 글씨를 쓸 때 적당히 마찰이 있는 펜'입니다. 다음에 소개하는 펜들은 이런 두 가지 조건을 모두 만족하는 펜입니다.

먼저 연필입니다. 연필은 글씨를 교정하기에 아주 적합한 필기구입니다. 저렴할 뿐 아니라 글씨를 쓸 때 마찰도 적당해서 획을 컨트롤하기가 좋습니다. 글씨를 쓸 때마다 나는 사각사각 듣기 좋은 소리는 덤입니다. 단점이라면 쓰면 쓸수록 심이 닳아 끝이 뭉툭해지면서 획이 굵어지기 때문에 획이 균일하지 않다는 정도입니다. 글씨 교정용 연필로는 심이 진하고 무른 B심을 추천합니다. HB심은 B심에 비해 단단해 글씨를 쓸 때 더 힘이 들고 그나마 쓴 글씨도 연해서 교정할 부분을 알아채기 힘듭니다.

스테들러 노리스 연필 B(1타약 7,200원)

다음으로 만년필입니다. 만년필로 글씨를 쓰면 더 잘 써진다는 말을 꽤 들었을 겁니다. 어느정도 일리가 있는 말입니다. 만년필은 잉크를 촉으로 흘려보내 종이를 적시며 선을 긋는 원리로 글자가 써지는 펜입니다. 그러다 보니 볼펜 끝에 있는 동글동글한 볼이 만년필에는 없습니다. 360°로 돌아가는 볼이 없으니 내가 긋는 방향대로 선이 그어집니다. 뾰족한 펜촉 때문에 마찰이 생기는데 이 마찰 덕분에 글씨가 잘 써집니다(물론 마찰이 작은 펜촉도 있고, 마찰이 익숙하지 않아 글씨가 잘 써지지 않는다고 느낄 수 있습니다). 다음 펜들은 제가 글씨 교정을 시작하면서 쓴 만년필입니다.

스테들러 TRX 만년필(1자루 약 8만 원)

파카 조터 만년필(1자루약 3만8천원)

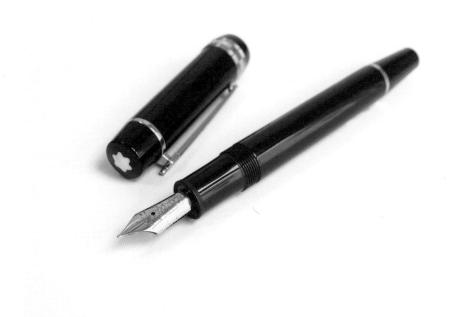

몽블랑 요한 슈트라우스 만년필(1자루약 96만 원)

마지막으로 피그먼트 라이너입니다. 대개 그림을 그리는 데 쓰기 좋은 펜으로 알고 있는데 글씨를 쓸 때도 정말 좋습니다. 여러 회사의 피그먼트 라이너를 써봤는데 저는 '스테들러 피그먼트 라이너 0.3'이 가장 마음에 듭니다. 볼이 없어서 획을 원하는 대로 그을 수 있고 사각사각한 필기감이 참 좋습니다.

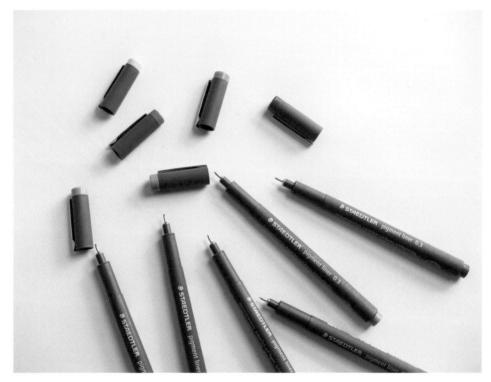

스테들러 피그먼트 라이너 0.3(1자루약 2천 원)

지금까지 글씨를 교정할 때 쓰기 좋은 펜을 몇 가지 소개했지만 내 손에 잘 맞는, 좋아하는 펜이 있다면 그 펜으로도 충분합니다. 글씨가 예쁘지 않은 건 잘 쓰는 방법을 모르거나 연습이 부족해서지 펜이 나빠서가 아니기 때문입니다. 게다가 아무리 좋은 펜이 있다 한들 내 손에 잘 맞으리란 법도 없습니다. "그래서 결론이 뭔데?"라고 물으면 제 대답은 "가장 좋아하고 손에 잘 맞는 펜을 쓰세요. 아직 그런 펜이 없다면 추천한 펜 중 한 가지를 골라 쓰세요"입니다.

노트는 어떤 걸 사야 하죠?

방안 노트는 5밀리미터 간격으로 방안(모눈)이 그어진 노트라면 다 괜찮습니다. 줄 노트는 8 밀리미터 간격으로 가로줄이 그어져 있다면 적당합니다. 저는 주로 모트모트나 모닝글로리 에서 나온 노트를 씁니다.

펜 잡는 법을 모르겠어요

초등학교 1학년 국어 교과서 첫 단원을 본 적 있나요? 첫 단원의 제목은 '바른 자세로 읽고 쓰기'입니다. 공부를 하려면 읽고 쓰기가 기본인데, 잘 읽고 잘 쓰려면 먼저 자세가 발라야 한다는 말이겠지요. 바르게 앉는 자세는 다음과 같습니다. 지금 여러분은 이렇게 앉아 있나요?

- 엉덩이가 의자 안쪽에 닿도록 의자를 바짝 당겨 깊숙이 앉는다.
- 허리와 등을 곧게 펴고 의자 등받이에 닿도록 한다.
- 무릎을 90° 정도로 구부리고 발바닥이 땅에 닿도록 한다.
- 고개를 너무 숙이지 않도록 주의하고 눈부터 노트까지 거리가 가까워지지 않도록 한다.

바르게 앉았다면 바르게 쓰는 법도 익혀야 합니다. 펜을 바르게 잡으면 글씨를 쓸 때 손목이나 손가락에 힘을 덜 줘도 돼 오래 써도 덜 피로합니다. 무엇보다 글씨가 빠르게 좋아집니다. 특히 한글 세로획이 반듯해집니다. 펜을 바르게 잡는 자세는 다음과 같습니다.

연필심에서 약간 위로 올라간 부분을 엄지손가락과 집게손가락으로 잡고 가운뎃손가락으로 받칩니다. 밑에서 보면 삼각형 모양이 나온다고 해서 삼각형 그립이라고도 부릅니다.

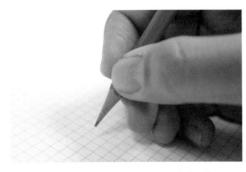

연필 아랫부분에서 평평해지는 부분을 잡아주세요.

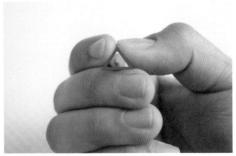

연필을 잡은 채 손가락을 뒤집으면 삼각형 모양이 나와요.

멀리서 보면 왼쪽 사진과 같습니다. 오른쪽 사진과 같이 손바닥과 집게손가락이 만나는 지점에 연필을 걸쳐줍니다. 이렇게 하면 필기 각도가 높아져 세로획을 그을 때 편합니다

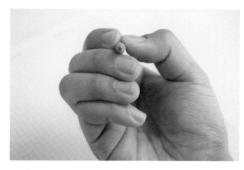

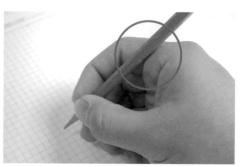

연필대가 놓이는 위치를 잘 확인해주세요.

펜을 쥐고 사진과 비교해보세요. 비슷해 보여도 조금씩 다를 수 있으니 꼭 비교해보세요. 평소 펜을 쥐는 자세가 사진과 다르다면 이번 기회에 바꿔보세요. 어색하고 익숙하지 않아 글씨가 잘 안 써질 수도 있지만 며칠만 지나면 훨씬 편해질 거예요. 일단 믿고 따라 해보세요.

글씨 쓸 때 어깨가 아프고 왠지 좀 불편해요

펜을 바르게 잡고 의자에도 바른 자세로 앉았는데 글씨를 쓰면 여전히 어깨가 아프고 불편한 가요? 그렇다면 몸이 향하는 방향과 노트 방향을 확인해보세요. 몸이 향하는 방향과 노트 방향이 같으면 콕 집어 말할 수 없지만 부자연스럽게 느껴질 거예요. 우리 어깨가 불편해하는 방식이기 때문이에요. 평소 놓던 대로 몸이 향하는 방향과 같은 방향에 노트를 놓고 '_'를 그 어보세요. 어깨가 밖으로 회전하면서 땅기는 느낌이 들 거예요. 느껴지나요? 그럼 지금부터 글씨 쓰기 편한 자세로 교정해볼게요.

책상 위에 편하게 두 팔을 올립니다. 어떤 모양인가요? 위에서 보면 몸과 양팔이 삼각형을 만들었을 거예요. 네, 바로 그 자세입니다. 우리 어깨가 가장 편하다고 느끼는 각도입니다.

자세를 그대로 유지한 채 손과 평행이 되도록 노트를 놓습니다. 자, 그럼 이제 다시 '_'를 써보세요. 어떤가요? 훨씬 편안하지 않나요?

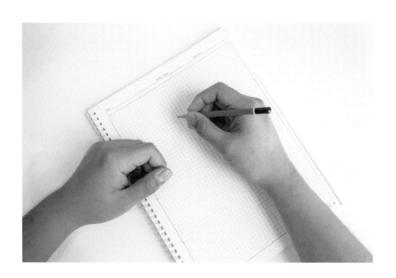

글씨를 교정하기 전에 꼭 알아야 할 사항이 더 있나요?

우리는 앞으로 2주차까지 글자를 '방안지 틀'에 쓰려 합니다. 펜글씨 교본이나 손글씨 교정책을 보면 흔히 가운데 점선이 가로줄과 세로줄로 들어간 +자 틀을 사용합니다.

+자 틀은 상하좌우 대칭 글자가 많은 한자를 쓸 때는 좋지만, 상하좌우 대칭 글자가 많지 않은 한글을 쓸 때는 크게 도움이 되지 않습니다. 특히 한글은 세로획이 일정한 위치에 놓여야 반듯 해 보이는데, +자 틀을 사용하면 점선과 실선 사이에 세로획을 그어야 해서 쉽지 않습니다.

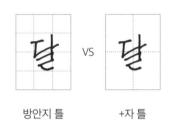

한글 교정에 잘 맞는 틀을 찾다 발견한 게 바로 '방안지 틀'입니다. 생소해서 그렇지 막상 써보면 +자 틀보다 훨씬 쉽고 편하게 글씨를 교정할 수 있는 틀입니다. 쓰는 방법도 간단합니다. 위아래 두 칸을 글자 하나가 들어갈 공간으로 설정하고, 오른쪽 선에 정렬하면 끝납니다.

다음 그림과 같이 위아래 두 칸에 글자가 한 자씩 들어갑니다. 여기서 '_'처럼 옆으로 긴 계열의 모음이나 '¬', 'ㅅ', 'ㅊ' 등 쭉쭉 뻗는 자음은 두 칸 밖으로 삐져나가도 괜찮습니다. 무조건 두 칸에 꽉 채워 쓰라는 말이 아닙니다. 이 부분은 차근차근 연습하다 보면 자연스럽게 터득할 수 있을 것입니다.

마지막으로 한 가지 더, 앞서 말씀드린 '복기'를 기억하나요? 복기는 모든 과정에 적용됩니다. 글씨를 쓴 뒤 자신이 쓴 글씨와 책에 나온 체본 글씨를 찬찬히 비교하며 차이점을 찾고 체크해보세요. 그다음 그 글씨를 다시 쓸 때는 체크한 부분을 신경 쓰면서 써보세요. 이 과정이 있어야 교정 속도가 당겨집니다. 무작정 따라만 써도 글씨는 어느 순간 교정됩니다. 다만 그만큼 시간이 오래 걸립니다. 비교하고 확인하면서 머릿속에 글자 구조를 그린 후에 써나가면 글씨가 빠르게 교정됩니다. 차이점을 알면 차이나는 부분을 더 신경 쓰면서 쓰기 때문입니다.

한글 필수 56자 1: 자음과 모음을 가로로 배열한 글자 쓰기

앞서 1일차에서는 글씨를 쓰기 전에 알면 좋은 내용을 살펴보았습니다. 모를 땐 답답했는데 알고 나니 별거 없죠? 그럼 이제부터 4주 동안 저와 함께 글씨를 쓰면서 교정해보겠습니다.

한글 필수 56자 중에서 자음과 모음을 나란히 배열한 글자인 '가 나 다 라 마 바 사 아 자 차 카 타 파 하'를 써보겠습니다. 받침이 없는 글자이므로 자음을 방안지 중앙 가로선에 배치하면 됩니다. 자음이 방안지 중앙 가로선에 걸치듯이 쓰여야 하니까요.

글자를 쓰기 전에 글자 모양을 대충 머릿속에 담고 글자를 시작할 위치와 끝낼 위치를 확인합니다. 특히 자음은 모양과 크기도 중요하지만 시작 위치에 따라 균형이 잡히기도 하고 무너지기도 하므로 주의를 기울여주세요. 뭔가 어려울 것 같나요? 걱정하지 마세요. 방안지 틀에 글자를 쓰면 삐뚤삐뚤한 세로획도 반듯하게 쓸 수 있고, 자음과 모음도 눈대중이 아니라 정확한위치에 쓸 수 있어 어렵지 않습니다.

참, 한 글자를 쓸 때마다 자신이 쓴 글씨와 체본 글씨를 비교하며 무엇이 다른지 확인하고 다시 글자를 써나가야 한다는 거 잊지 않으셨죠? 자, 한 자씩 써볼까요?

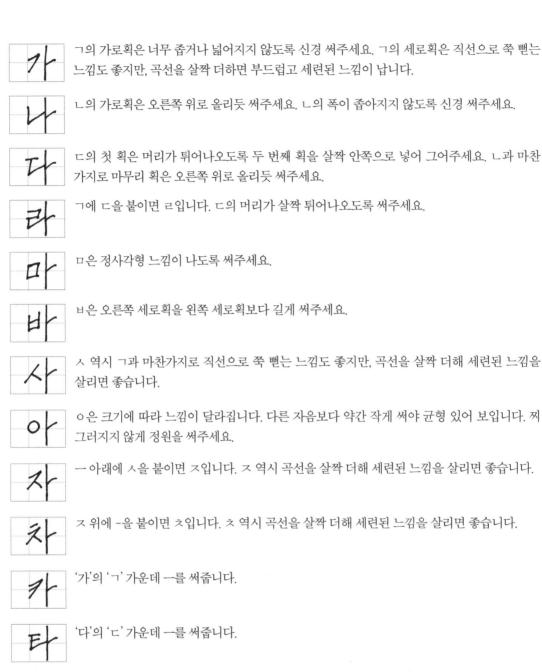

교의 세로획은 아래로 살짝 모이는 느낌이 나도록 써줍니다.

는과 눈썹 사이가 멀어지면 글씨가 따로 놉니다. 멀어지지 않도록 신경 써주세요. 눈썹 중앙에 ㅇ을 써줍니다.

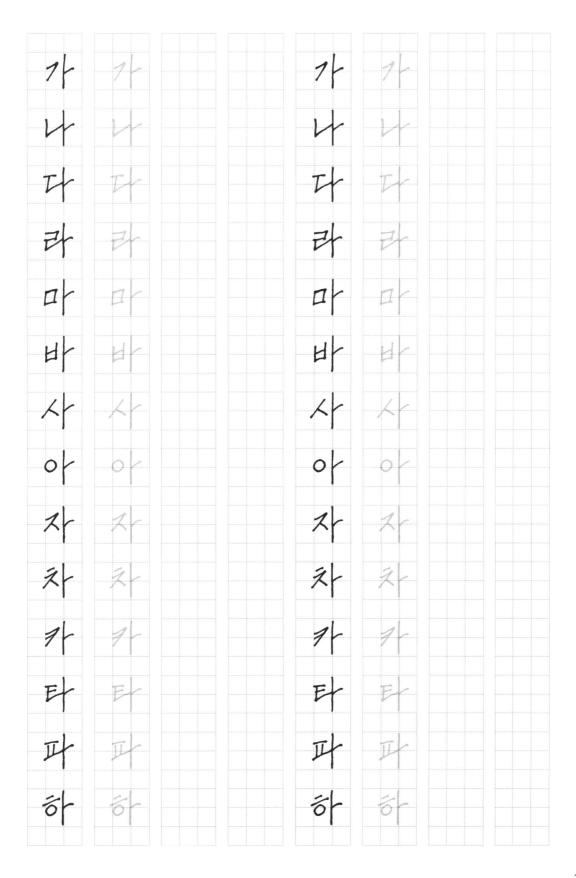

한글 필수 56자 2: 받침이 있는 가로 배열 글자 쓰기

오늘은 한글 필수 56자 중 받침이 있는 가로 배열 글자인 '각 난 닫 랄 맘 밥 삿 앙 잦 찿 캌 탙 팦 핳'을 써보겠습니다. 받침 'ㄱ'은 아래쪽으로 쭉 뻗도록 쓰고, 'ㅅ', 'ㅈ', 'ㅊ'은 좌우로 쭉 뻗도록 쓰면 더 시원한 느낌이 납니다.

받침을 쓸 공간이 필요하므로 자음과 모음이 어제 쓴 가로 배열 글자보다 위로 올라가야 합니다. 받침의 왼쪽 시작점은 초성의 왼쪽 시작점을 넘지 않도록 주의하고, 아래쪽으로 갈수록살짝 모이게 써주세요. 자음, 모음, 받침의 위치를 눈으로 익힌 다음 써보기 바랍니다.

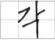

어제 쓴 '가'에서 받침 ㄱ이 들어갈 공간만큼 비운다고 생각하면 쉽습니다. 그렇게 하면 '가'의 높이가 낮아지면서 위로 올라가므로 바로 아래에 받침 ㄱ을 쓸 공간이 생깁니다. 받침 ㄱ의 가로획은 위로 올라가도록 써주세요.

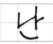

어제 쓴 '나'에서 받침 ㄴ이 들어갈 공간만큼 비운다고 생각하면 쉽습니다. 그렇게 하면 '나'의 높이가 낮아지면서 위로 올라가므로 바로 아래에 받침 'ㄴ'을 쓸 공간이 생깁니다. 받침 ㄴ은 꺾이는 부분을 굴려야 모양이 예뻐집니다.

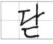

어제 쓴 '다'에서 받침 ㄷ이 들어갈 공간만큼 비운다고 생각하면 쉽습니다. 그렇게 하면 '다'의 높이가 낮아지면서 위로 올라가므로 바로 아래에 받침 'ㄷ'을 쓸 공간이 생깁니다. 받침 ㄷ은 ㅡ에 받침 ㄴ을 붙여 쓴 것처럼 써주세요. 받침도 첫 획이 튀어나오도록 써주세요.

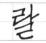

어제 쓴 '라'에서 받침 ㄹ이 들어갈 공간만큼 비운다고 생각하면 쉽습니다. 그렇게 하면 '라'의 높이가 낮아지면서 위로 올라가므로 바로 아래에 받침 'ㄹ'을 쓸 공간이 생깁니다. ㄹ은 위아래 공간을 비슷하게 맞춰줘야 보기 좋습니다. 받침 ㄹ은 ㄱ에 ㄷ을 붙여 쓰면 됩니다.

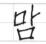

어제 쓴 '마'에서 받침 ㅁ이 들어갈 공간만큼 비운다고 생각하면 쉽습니다. 그렇게 하면 '마'의 높이가 낮아지면서 위로 올라가므로 그 아래에 받침 ㅁ을 쓸 공간이 생깁니다. 받침 ㅁ은 양 옆을 깎듯이 내려 써주면 세련된 느낌이 납니다.

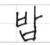

어제 쓴 '바'에서 받침 ㅂ이 들어갈 공간만큼 비운다고 생각하면 쉽습니다. 그렇게 하면 '바'의 높이가 낮아지면서 위로 올라가므로 바로 아래에 받침 ㅂ을 쓸 공간이 생깁니다. 받침 ㅂ은 시작 획을 깎듯이 내려 써주면 세련된 느낌이 납니다.

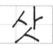

어제 쓴 '사'에서 받침 ㅅ이 들어갈 공간만큼 비운다고 생각하면 쉽습니다. 그렇게 하면 '사'의 높이가 낮아지면서 위로 올라가므로 바로 아래에 받침 ㅅ을 쓸 공간이 생깁니다. 곡선을 살짝 넣어주면 더 세련된 느낌이 납니다. 첫 획의 중앙에서 첫 획과 같은 각도로 줄기를 빼주세요. (ㅅ, ㅈ, ㅊ 공통)

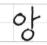

어제 쓴 '아'에서 받침 ㅇ이 들어갈 공간만큼 비운다고 생각하면 쉽습니다. 그렇게 하면 '아'의 높이가 낮아지면서 위로 올라가므로 바로 아래에 받침 ㅇ을 쓸 공간이 생깁니다. 받침 ㅇ은 정원으로 자음과 모음 사이에 놓이도록 써주세요.

'삿'에 一를 더합니다. 곡선을 살짝 넣어주면 더 세련된 느낌이 납니다. 첫 획의 중앙에서 첫 획과 같은 각도로 줄기를 빼주세요. (ㅅ, ㅈ, ㅊ 공통)

'잦'에 「를 더합니다.

각'에 ㅡ를 더합니다. 받침의 ㅡ 위치는 ㄱ의 중앙보다 살짝 위에서 써주세요.

'닫'에 一를 더합니다.

어제 쓴 '과'에서 받침 ㅍ이 들어갈 공간만큼 비운다고 생각하면 쉽습니다. 그렇게 하면 '과'의 높이가 낮아지면서 위로 올라가므로 바로 아래에 받침 ㅍ을 쓸 공간이 생갑니다. 받침 ㅍ은 자음 ㅍ과 다르게 마지막 획을 수평으로 그어서 아래쪽으로 살짝 모이도록 써주세요.

어제 쓴 '하'에서 받침 ㅎ이 들어갈 공간만큼 비운다고 생각하면 쉽습니다. 그렇게 하면 '하'의 높이가 낮아지면서 위로 올라가므로 바로 아래에 받침 ㅎ을 쓸 공간이 생깁니다. 자음과 받침 의 ㅎ은 같은 모양입니다.

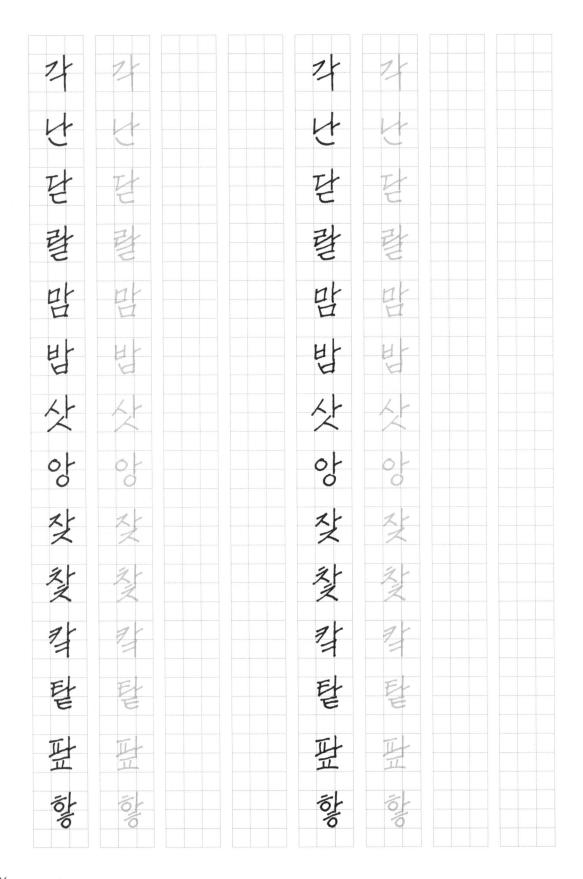

한글 필수 56자 3: 자음과 모음을 세로로 배열한 글자 쓰기

오늘은 한글 필수 56자 중에서 자음과 모음을 세로로 나란히 배열한 글자인 '그 노 두 르 므보 수 오 즈 츠 코 토 푸 후'를 써보겠습니다. 'ㅡ', 'ㅗ'일 때와 'ㅜ', 'ㅠ'일 때 자음과 모음을 조합한 위치가 달라집니다. 유심히 봐주세요. 'ᅮ'와 'ㅠ'는 아래로 쭉 뻗는 모음이라 'ㅡ'와 'ㅗ'를 쓸 때보다 자음을 위쪽에 써야 합니다.

공식1 먼저 모음이 '_'와 'ㅗ'일 때 자음과 모음의 위치입니다. 위치를 잘 기억했다가 그대로 대입해주세요. 자음은 방안지 오른쪽 중앙선에서 마무리하고 모음은 방안지 가로선 사이를 관통합니다.

7	다음자음 다음자음 다음자음 다음자음
모음모음	음모음모음

공식 2 다음은 모음이 '구'일 때 자음과 모음의 위치입니다. 위치를 잘 기억했다가 그대로 대입해주세요. 자음은 모음이 '_'와 '고'일 때보다 위에 쓰고, 모음은 방안지 중앙선을 관통합니다. 모음의 세로획은 받침 'ㄱ'과 마찬가지로 길게 쭉 뻗도록 써주세요.

자음자음 자음자음 자음자음
모음모음모음 모음모음모음 모이면 모이면 모이면 모이면 모이면 모이면 모이면 모이면 모이면 모이면

ㄱ은 첫 획을 살짝 위로 올리듯 긋고 수직으로 내려줍니다. 나머지는 공식 1에 맞춰 써주세요.

ㄴ은 가로획을 수평으로 그어 마무리하고 공식 1에 맞춰 써주세요.

ㄷ은 가로획을 수평으로 그어 마무리하고 공식 2에 맞춰 써주세요.

ㄹ은 가로획을 수평으로 그어 마무리하고 공식 1에 맞춰 써주세요.

ㅁ은 양옆을 살짝 깎아 내리며 써서 정사각형 느낌이 나도록 하고 공식 1에 맞춰 써주세요.

ㅂ은 첫 획을 살짝 깎아 내리며 쓰고 나머지는 공식 1에 맞춰 써주세요.

ㅅ은 첫 획의 곡선을 왼쪽 아래에서 마무리하고 공식 2에 맞춰 써주세요.

ㅇ은 정원으로 쓰고 나머지는 공식 1에 맞춰 써주세요.

ス은 ㅡ에 ㅅ을 붙이고 공식 1에 맞춰 써주세요.

ㅊ은 ㅈ에 ⁻를 붙이고 공식 1에 맞춰 써주세요.

ㅋ은 ㄱ의 꺾이는 부분에 ㅡ를 넣고 공식 1에 맞춰 써주세요.

E은 ㄷ 안에 ㅡ를 수평<u>으로 그</u>어 마무리하고 공식 1에 맞춰 써주세요.

파은 아래쪽 가로획을 수평으로 그어 마무리하고 공식 2에 맞춰 써주세요.

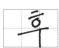

ㅎ은 공식 2에 맞춰 써주세요.

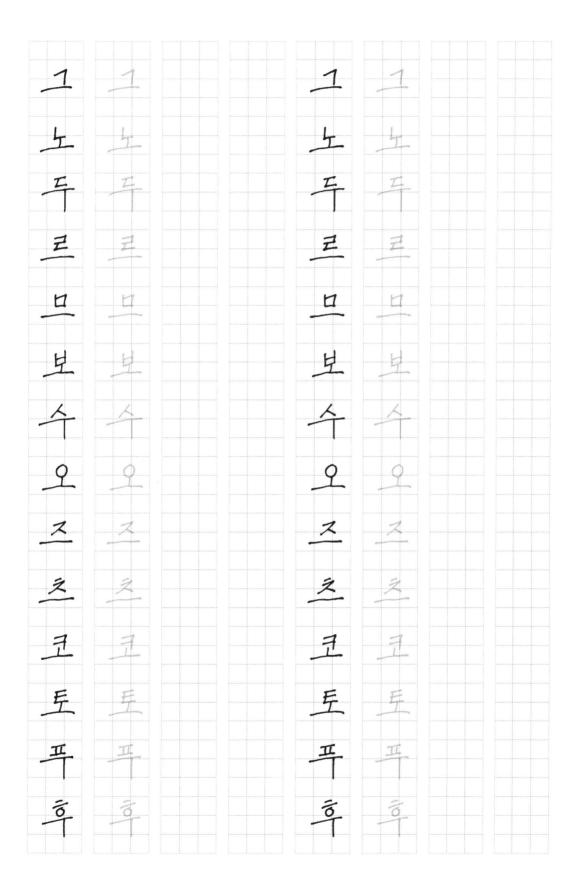

한글 필수 56자 4: 받침이 있는 세로 배열글자쓰기

오늘은 한글 필수 56자 중 받침이 있는 세로 배열 글자인 '극 논 둗 를 몸 봅 숫 옹 즞 춫 콕 톹 품 홓'을 써보겠습니다. 받침이 있는 세로 배열 글자 모양은 다음과 같습니다. 가운데 '一'를 기준으로 위쪽에는 자음이 놓이고 아래쪽에는 받침이 놓입니다. 자음, 모음, 받침이 항상 이 위치에 놓이므로 잘 기억했다가 그대로 쓰면 됩니다. 이번에도 쓰고 나서 복기하기, 잊지 마세요. 써놓은 걸 보고 계속 수정해나가야 글씨가 빨리 늡니다. 잔소리처럼 들릴 수 있지만 꼭 기억해주세요.

—를 기준으로 자음과 받침을 나눠 써주세요.

─를 기준으로 자음, 모음, 받침을 나눠 써주세요. ㄴ을 쓸 때 자음은 꺾이는 부분을 각지게 쓰고 받침은 곡선으로 굴려 써주는 게 포인트입니다. 알고 보니 확실히 다르죠?

ㄷ 역시 자음은 꺾이는 부분을 각지게, 받침은 곡선으로 굴려 써주세요.

ㄹ의 위아래 공간을 맞추고 받침 ㄹ만 굴려 써주세요.

받침 ㅁ을 좀 더 널찍하게 써주세요.

받침 ㅂ을 좀 더 널찍하게 써주세요.

받침 ㅅ을 좀 더 널찍하게 써주세요.

받침 ㅇ을 정원으로 써주세요.

받침 ㅈ은 시원하게 쭉쭉 뻗도록 써주세요.

받침 ㅊ은 시원하게 쭉쭉 뻗도록 써주세요.

받침 ㅋ은 받침 ㄱ에 획을 하나 추가한 모양입니다.

받침 ㅌ은 받침 ㄷ에 획을 하나 추가한 모양입니다.

세로 배열 글자에서는 받침 ㅍ의 가로획을 수평이 되도록 써주세요.

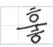

구의 ―를 기준으로 위아래에 ㅎ을 나눠 써주세요.

드디어 한글 필수 56자를 모두 써봤습니다. 이 정도만 써도 글씨가 확 달라지는 게 느껴지지 않나요? 물론 쓰는 동안에는 '이걸 왜 쓰고 있나'라는 생각이 들었을 수 있습니다. 단어나 문 장이 아니라 뜻이 없는 낱자라 지루할 수 있거든요. 게다가 평소 쓰지 않던 근육을 쓰다 보니 힘도 들었을 거고요. 그림에도 끝까지 써주신 여러분에게 박수를 보냅니다.

1주차에서는 말 그대로 한글 기본형을 익히는 데 집중했습니다. 한글은 조합형 글자라 자음과 모음의 모양, 자음·모음·받침의 위치 같은 기본이 중요하기 때문입니다. 이런 기본 훈련은 이후에 혼자서도 글씨를 연습할 수 있는 발판이 되어줄 것입니다.

처음에는 긴장도 하고 펜 잡는 법도 익숙하지 않아 손에 힘이 많이 들어갈 수도 있습니다. 하지만 즐겁게 오래오래 글씨를 쓰려면 힘을 빼는 법을 익혀야 합니다. 고통 속에서 쓴 글씨는 결코 예쁠 수가 없습니다. 앞에서 말한 대로 올바른 자세로 쓰고 있는지 의식하면서 써주세요. 손이 뻐근해지면 조금 더 힘을 빼보세요. 처음부터 힘을 빼는 게 쉬운 일은 아닙니다. 그래도 의식해서 힘을 빼며 쓰다 보면 어느 순간 자연스럽게 힘이 빠집니다. 시간이 해결해줄 겁니다. 그럼 주말엔 푹 쉬고 다음 주 월요일에 뵙겠습니다.

질문 있어요!

Q: 글씨를 잘 써서 특별히 더 좋은 점이 있나요?

A: 글씨를 잘 쓰는 사람을 보고 호감을 느낀 적이 다들 있을 거예요. 제가 글씨 연습을 하게 된 계기랍니다. 글씨가 사람을 달리 보이게 만들 수 있다는 경험을 하고 나니 글씨 연습을 제대로 하고 싶어졌습니다. 그런 생각으로 쓰기 시작한 게 여기까지 왔습니다. 피부 관리, 몸매 관리, 건강관리…, 관리가 트렌드인시대 글씨도 관리해보는 건 어떨까요? 손글씨를 쓰지도 않는데 왜 관리하냐고요? 오히려 요즘처럼 안 쓰는 시대에 글씨를 다듬으면 더욱 돋보일 거예요. 정말이에요.

Q: 정자체와 펜크체 중 어떤 걸 먼저 배워야 할까요?

A: 펜크체를 먼저 익히고 정자체를 배우면 글씨 균형을 잡기 편해 수월하게 정자체를 익힐 수 있습니다. 어떤 것을 먼저 배워도 상관은 없지만 기초를 다지기에는 펜크체가 조금 더 나을 거예요. 정자체를 익히고 싶은데 펜크체는 마음에들지 않는다면 펜크체를 건너뛰고 정자체를 익혀도 괜찮습니다. 내 눈에 예뻐보이는 글씨를 쓰는게 정답이에요. 그래야 즐겁게 연습을 이어갈 수 있거든요.

Q: 초3 아이와 함께 글씨를 교정하려 합니다. 아이도 이 책으로 연습할 수 있을까요?

A: 《나도 손글씨 바르게 쓰면 소원이 없겠네》를 내고, 온·오프라인에서 손글씨 강의를 하면서 가장 많이 받은 질문입니다. 그런데 선뜻 "네"라고 답하지 못했습니다. 아이들은 장식(세리프)이 있는 글씨체를 어렵다고 여기기 때문입니다. 그래서 어른들은 물론 아이들도 쓰기 좋은 글씨체를 기획했고, 그렇게 다듬은 글씨체가 펜크체입니다. 따라서 어른은 물론 아이도 쉽고 재밌게 이 책으로 글씨를 교정할 수 있습니다. 아이에게 혼자서 하라고 맡기지 말고 부모님도 앉아서 함께 쓰면 아이가 훨씬 더 잘 따라올 거예요.

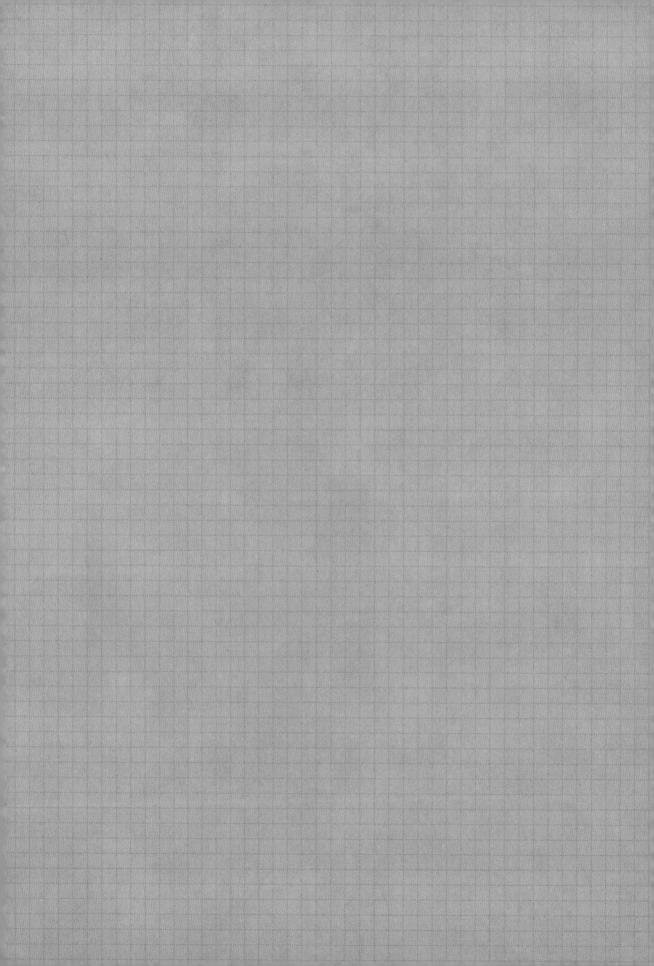

2주차.

단어와 문장을 방안지에 쓰기

지난주에 연습한 글자를 조합해 이미 단어를 써본 분도 있을 거예요. 그런데 아직 익숙하지 않아 글자를 쓸 때마다 조금 어색했을 수 있어요. 이번 주에는 지난주에 쓴 한글 필수 56자를 바탕으로 단어와 짧은 문장을 써보며 좀 더 쉽게 이해를 도와드릴게요. 지난주와 달리 이번 주에 쓸 글씨는 실생활에 자주 쓰는 단어와 문장이라 꽤 재미있을 거예요. 이번 주에도 글씨를 쓸 때 세심하게 관찰하고 비교하면서 써보세요. 쓰고 난 다음에는 복기해보는 과정도 꼭 거쳐주시고요. 그럼 이번 주도 잘 부탁드릴게요.

보통 날, 일상 단어 쓰기

첫날에는 글씨 쓰는 즐거움을 찾을 수 있도록 일상에서 지주 쓰는 단어를 써보려고 합니다. 단어는 낱자 쓰기에 비하면 훨씬 재미있을 거예요. 뭐가 재밌을까 싶은데, 막상 써보면 한 단어를 완성할 때마다 '할 줄 아는 게 느는 것 같아' 기분이 좋아진답니다. 저만 그런 걸까요? 여러분도 분명 같은 기분일 거예요. 그럼 지금부터 단어 쓰기를 시작하겠습니다.

해	달	世	せ	吾	即	비	受	
5H	ŧ	岂	+	吾	4	Ħ	黄	
莫	晋	包	안 7	H	 中 目	- 7	一哥	
艾	晋	10 12	et 7	H	斗目	- 7	一县	

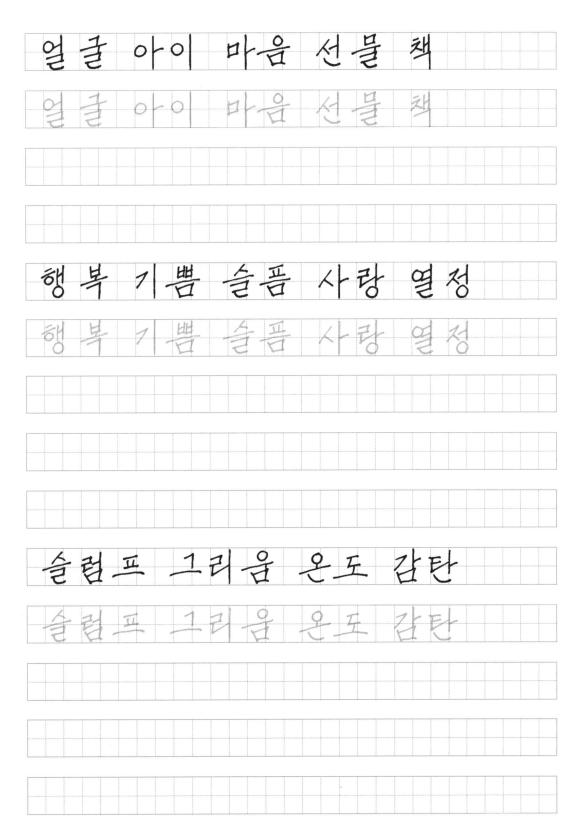

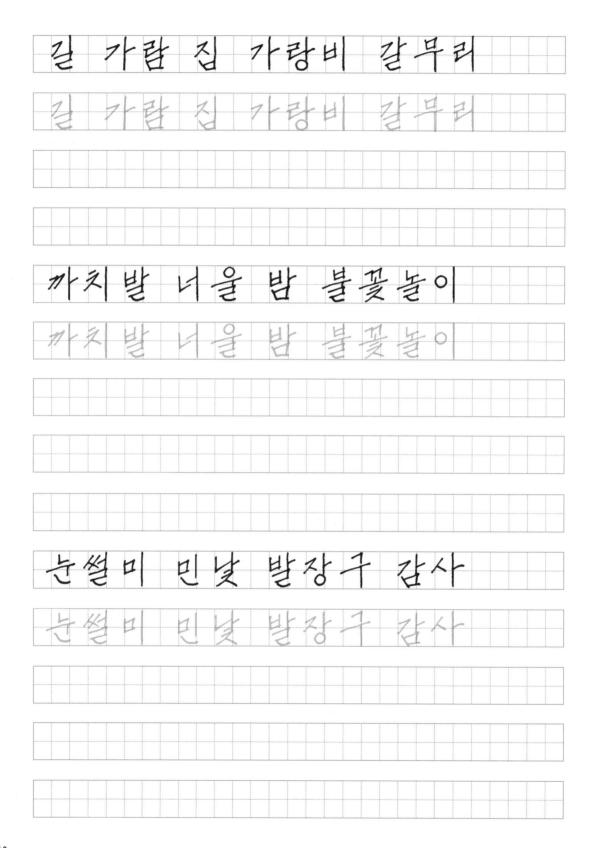

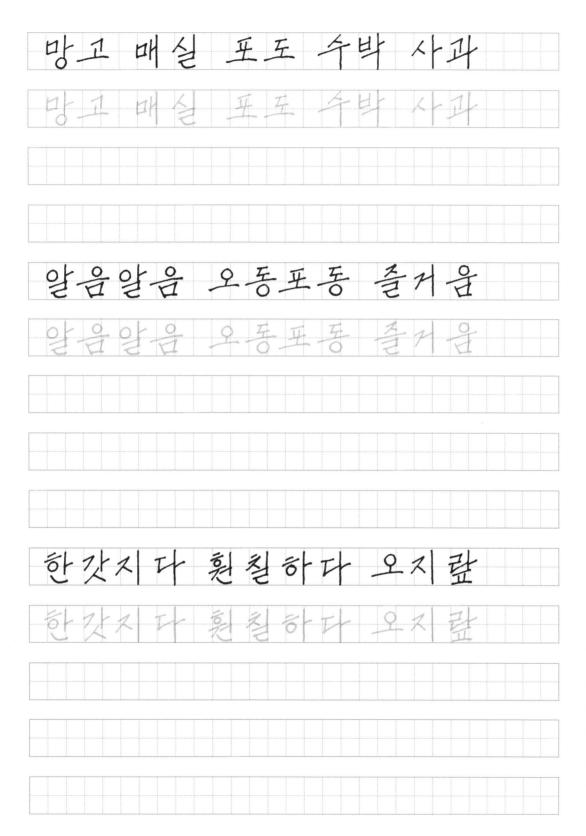

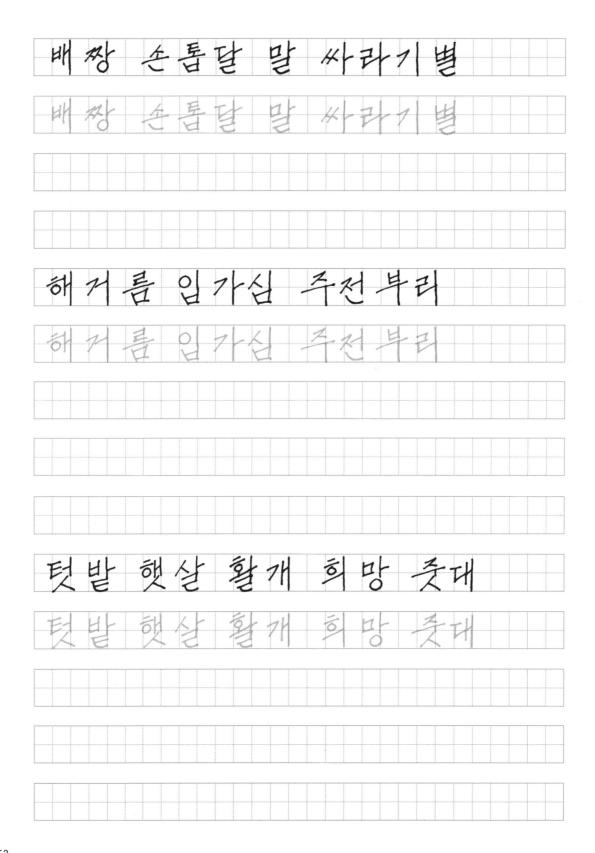

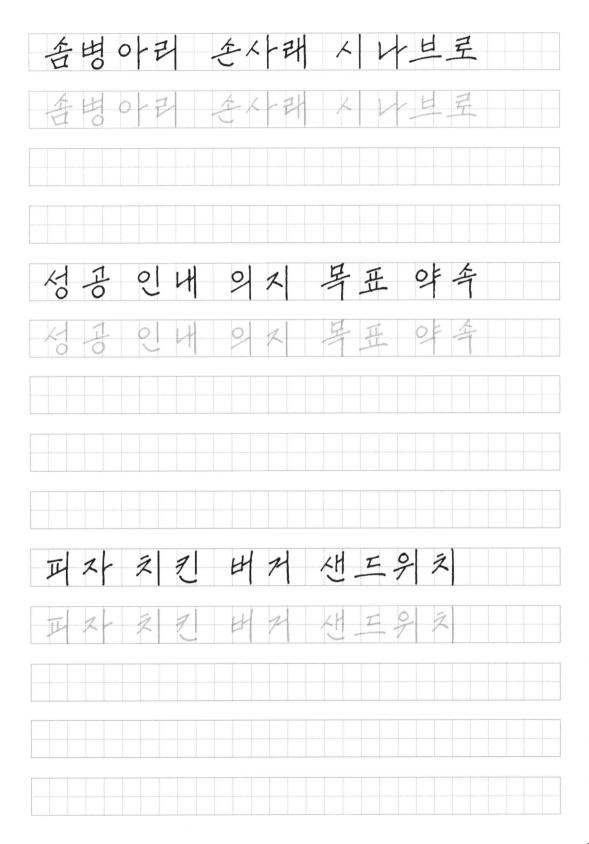

떠나고 싶은 날, 단어 쓰기

어제 일상 단어 쓰기는 어땠나요? 하나씩 완성해가는 재미가 있지 않았나요? 실제로 써먹을 수 있는 글자라 더 흥미로웠을 거예요. 오늘도 자주 쓰는 단어를 가져왔어요. 바로 여행을 떠올리는 단어와 가고 싶은 여행지랍니다. 코로나19로 막혀 있던 해외 여행지는 물론 마음만 먹으면 바로 떠날 수 있는 국내 여행지까지 한번 적어볼까요?

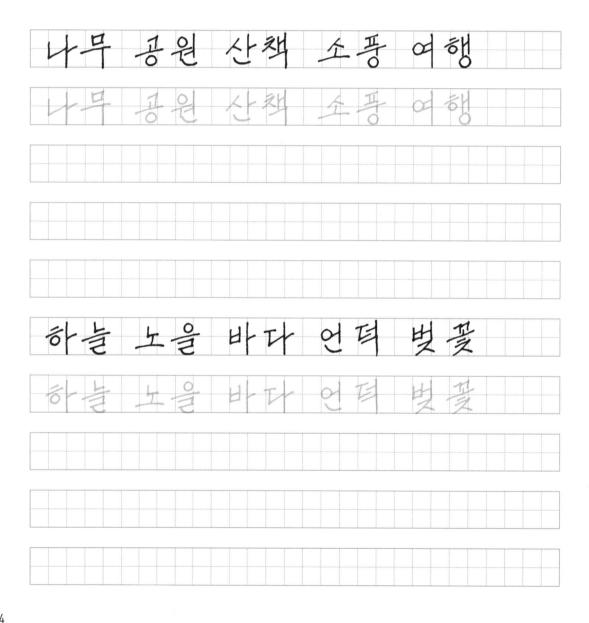

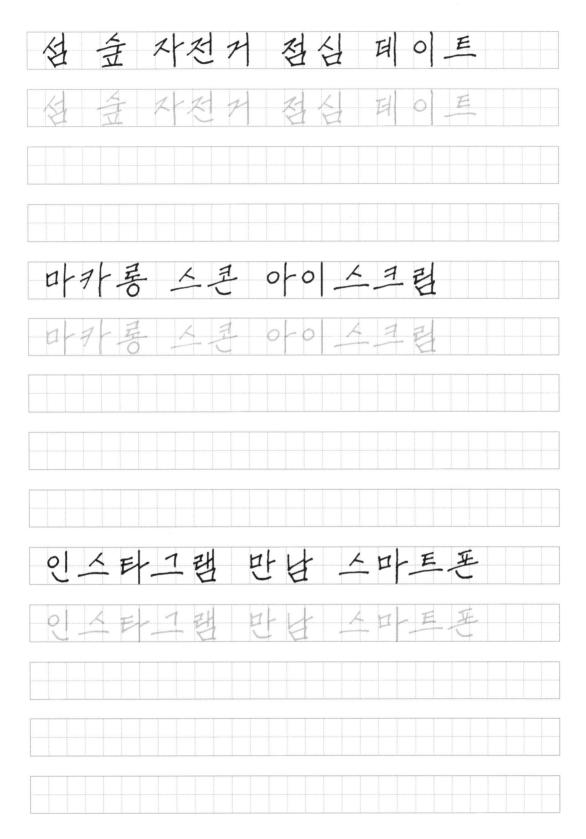

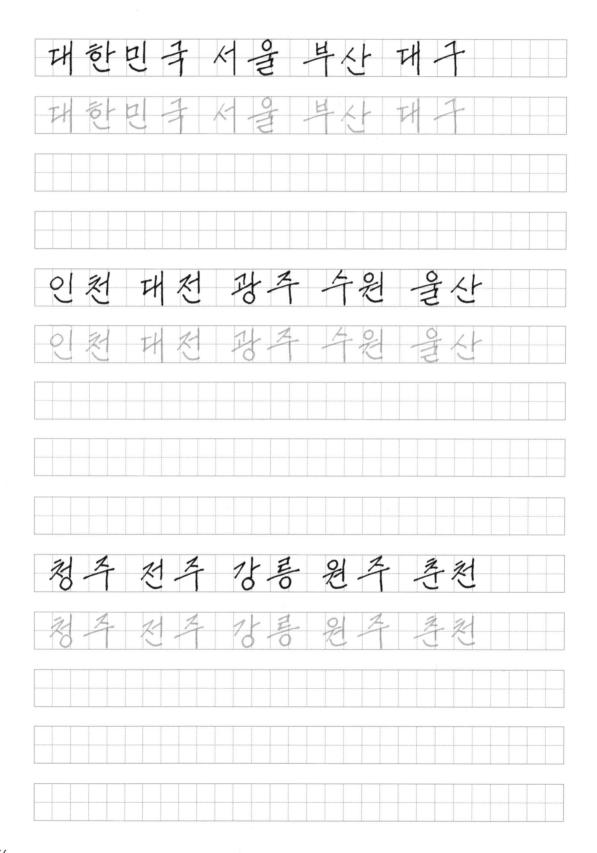

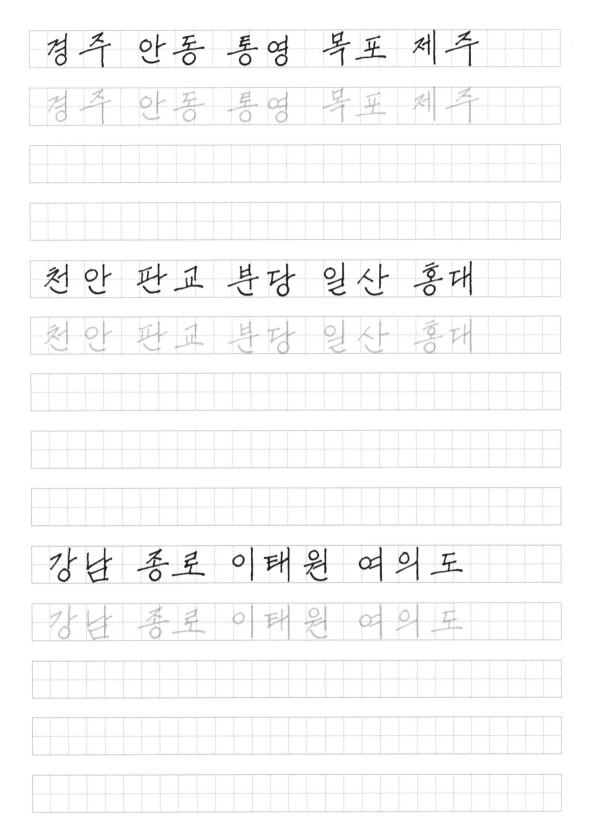

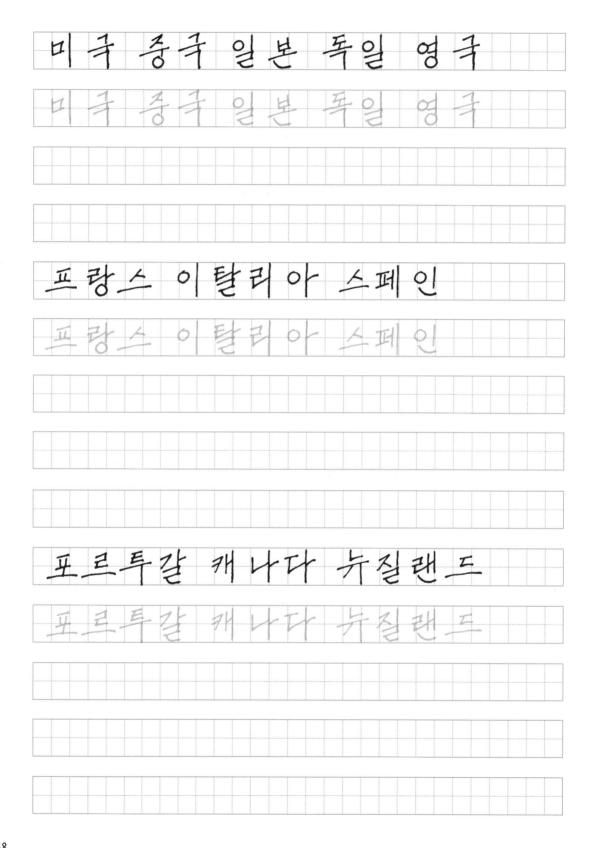

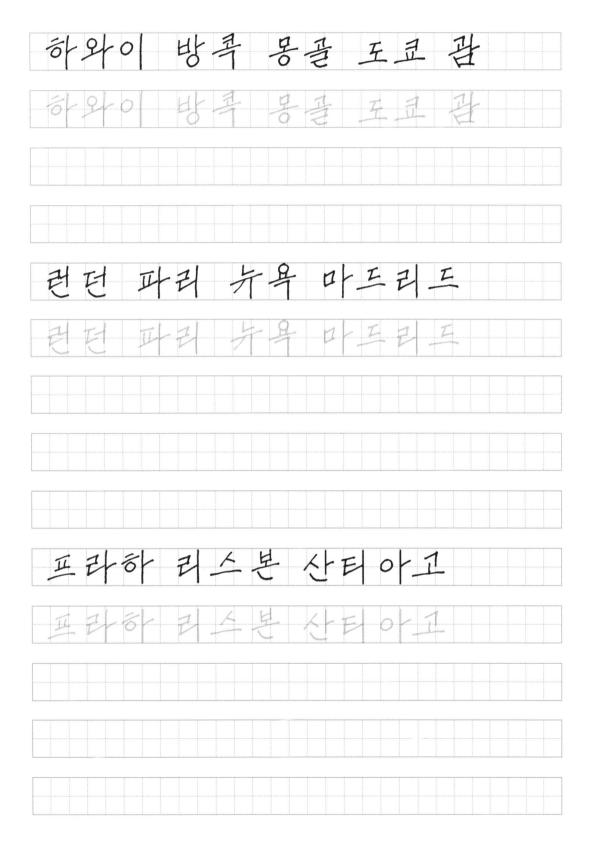

인생진리, 문장 쓰기

단어에 조사만 붙여도 문장이 되니 이미 문장까지 만들어 써본 분도 있을 거예요. 그런데 막상 문장을 쓰려고 하면 무슨 문장을 쓰지 싶을 때가 있어요. 그런 분들을 위해 재미있는 문장을 많이 담아봤어요. 그중에는 뼈 때리는 문장도 있는데 쓰면서 피식 하고 웃을 수 있으면 좋겠어요. 여러분이 글씨 연습을 할 때 지루하지 않길 바라거든요. 그럼 오늘도 힘내서 끝까지 완주하길 바랄게요!

급할수록 불	ユ 가구
古堂千寿 圭	1-7-7-
인생도 초밥?	1월
블로 먹고 싶	TH
01份五五廿月	1 1 1 1 1 1 1 1 1 1 1 1 1 1 1 1 1 1 1 1
甘星 耳耳 益	H I I I I I I I I I I I I I I I I I I I

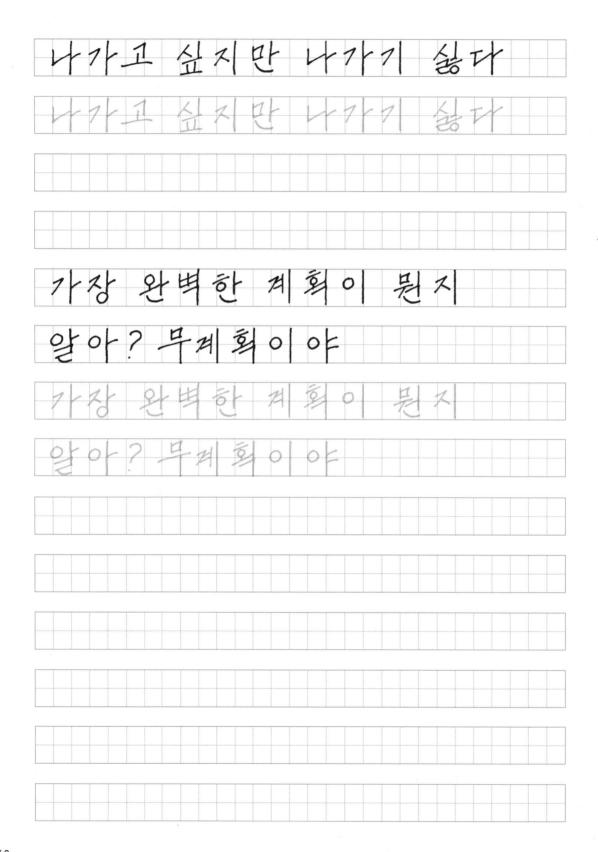

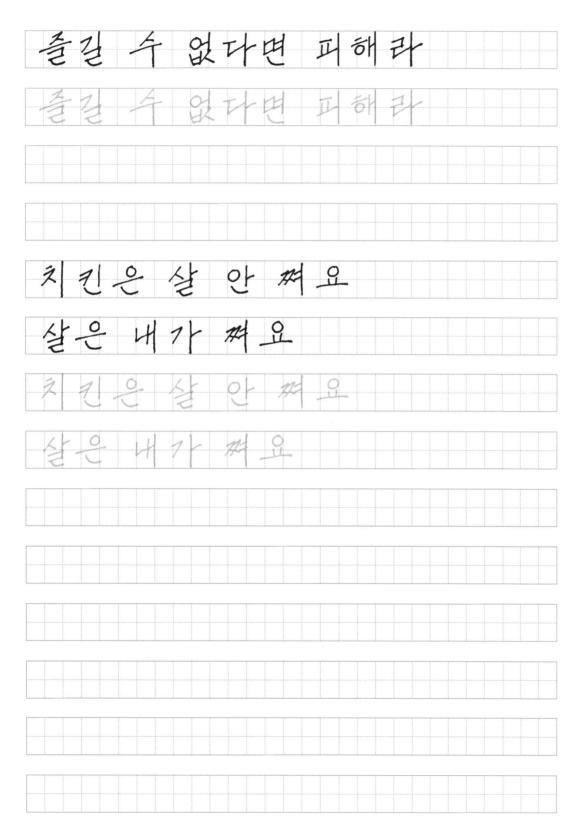

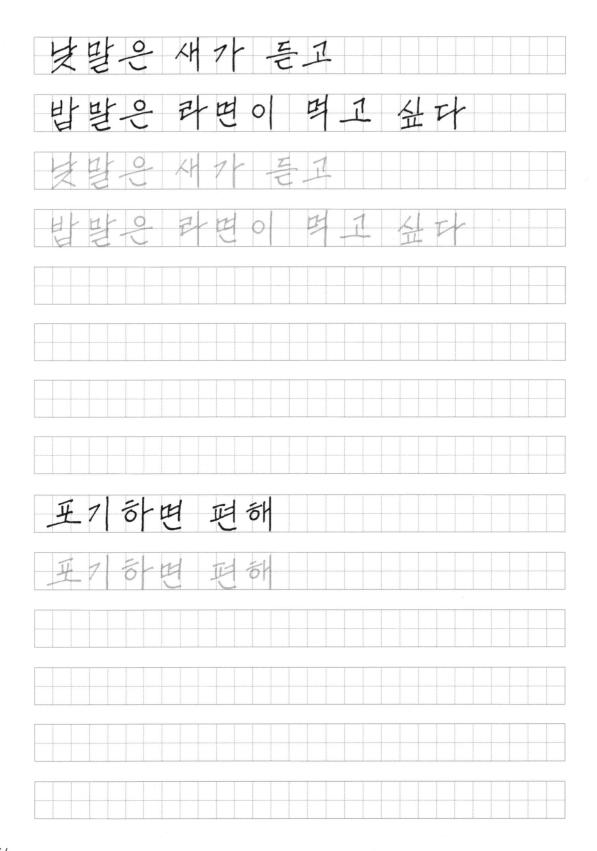

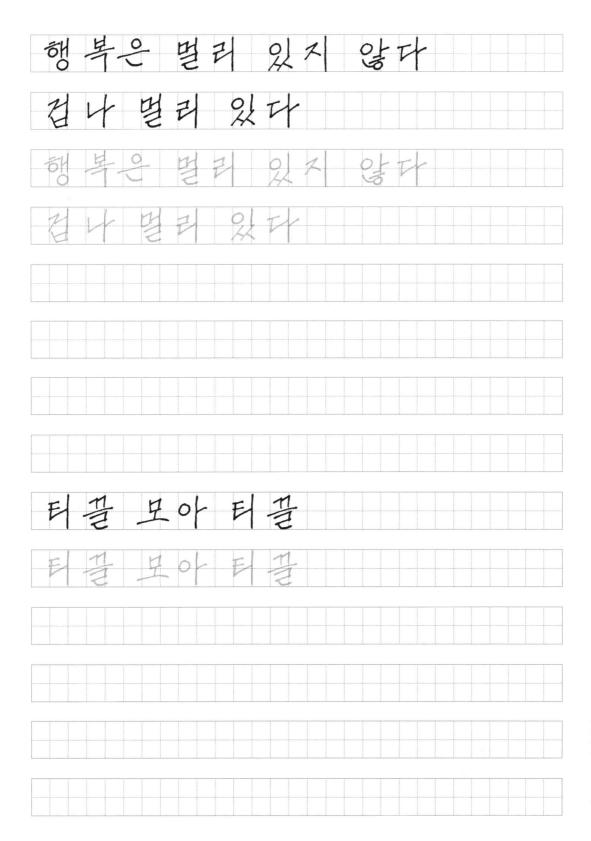

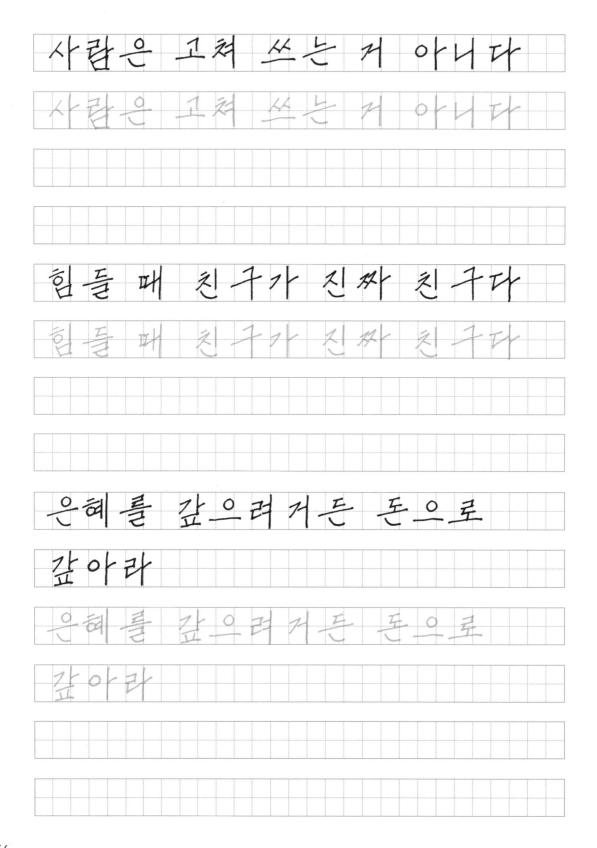

모든 날, 모든 순간, 문장 쓰기

어제 쓴 문장은 마음에 들었나요? 이번에는 조금 뭉클해지는 문장을 준비해봤어요. 글씨 연습은 이제 취미이자 자기 계발인 만큼 즐겁게 해야 해요. 그러자면 다양한 문장을 써보는 게도움이 될 거예요. 참, 연습만 하지 말고 쪽지를 써서 가까운 사람에게 전해보세요. 글씨를 원래 이렇게 잘 썼냐고 놀랄 거예요. 그때마다 어깨가 으쓱해지면 좋겠어요. 그렇게 좋은 기분은 글씨를 더 빨리 늘게 한답니다.

世朝台し	17/?		
41-511-5	11/2		
L J A J J			
바람이	불었으면	좋겠어	
바람이			
中世〇		香烈 of	
中世 ol			
바람이			
世世 ol			
世世の			

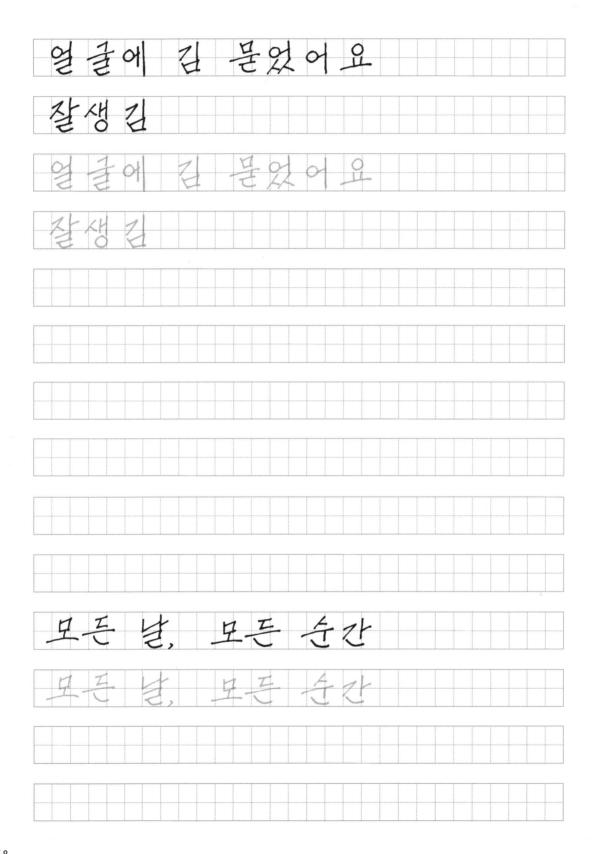

슬기로운 회사 생활, 문장 쓰기

여러분 중에는 회사에 다니고 있거나 다녔던 분이 많을 거예요. 저 역시 지금은 문구점을 운영하며 글을 쓰지만 얼마 전만 해도 분명 회사에 다녔어요. 그래서인지 저도 글을 쓰면서 많이 웃펐답니다. 웃기기도, 슬프기도, 축 처지기도, 짜릿하기도 한 공감 가득한 문장을 함께 써볼까요? 참, 회사에서 연습하다가 윗분들에게 걸리지 않게 조심하세요. 위험한 문장이 꽤 많답니다.

무한	감人	r, 완	전기	대,	9.	平只	나땅	
平包	4	. 21	21	Ħ	9.	4	计对	
科型	音ス	, 7	념무	상	利	对日	방전	
	音ス							
		, 4	4-4	- 6	A	型 b		
		, 4		- 6	A	型 b		
		, 4	4-4	- 6	A	型 b		

• 2 주차 • 단어와 문장을 방안지에 쓰기

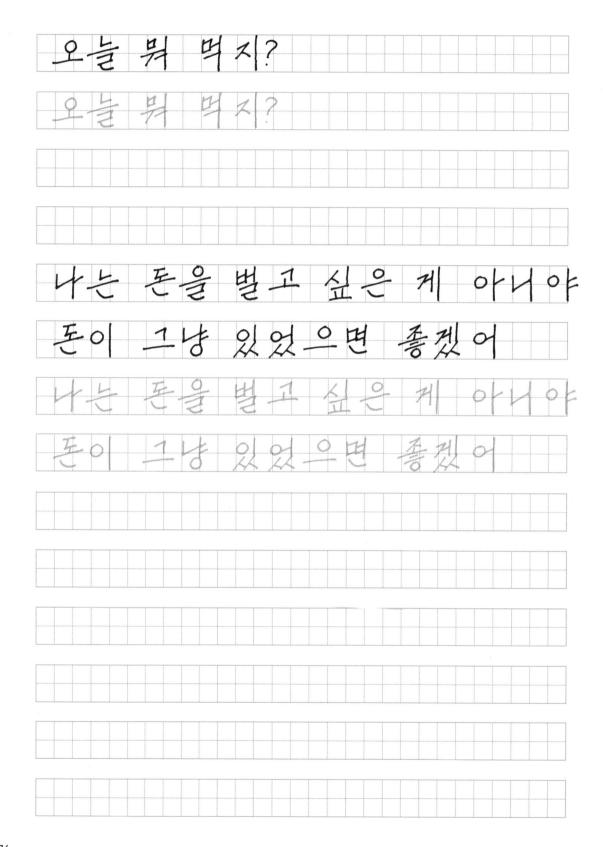

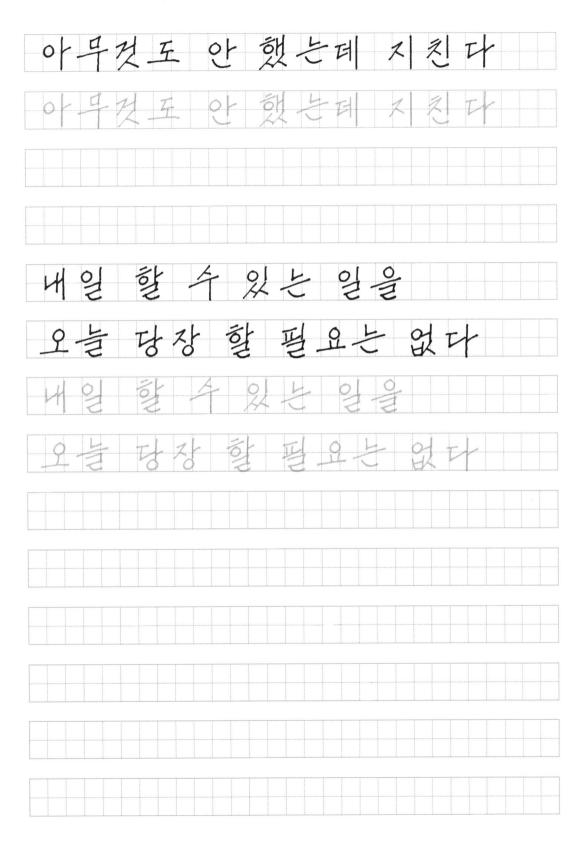

보면 난 그냥 우주 하나라는데 고생

질문 있어요!

Q: 예전에 쓰던 제 글씨는 아예 잊는 게 좋을까요?

A: 자신의 글씨가 정말 마음에 들지 않았다면 깔끔하게 잊는 게 좋아요. 지금의 글씨도 충분히 좋지만 다른 글씨체도 갖고 싶어 연습하는 거라면 당연히 유지하고요. 마음에 들지 않는 글씨를 오래 썼다는 이유로 계속 쓸 이유는 없으니까요. 저도 원래 쓰던 글씨는 홀가분하게 다 갖다 버리고 새로 배우는 느낌으로 익혀 나갔답니다. 처음엔 저도 많이 혼란스러웠는데 결국 제 선택이 옳았더라고요. 자신의 글씨가 정말 보기 싫은 분이라면 과감하게 기존 글씨와 이별하고,한글을 처음 배웠던 어린 시절로 돌아갔다고 여기면서 하나씩 천천히 자신만의 글씨를 완성해보세요.

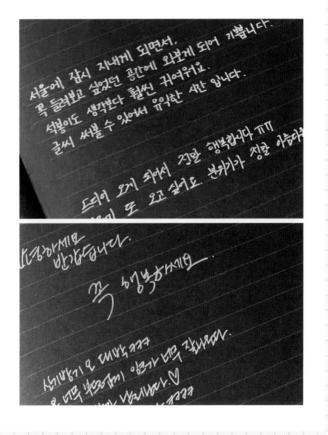

3주차.

단어와 문장을 줄 노트에 쓰기

방안지에 글씨를 써본 느낌은 어땠나요? 아마 처음 해보는 경험이었을 거예요. 어딘가 엉성하고 듬성 등자 간격이 벌어져 보였을 건데, 줄 노트부터는 벌어져 있던 간격을 어절 단위로 좁혀줄 거랍니다. 그 과정에서 아름다움이 배가 되는 경험을 할 거예요.

줄 노트에 쓸 때는 줄의 맨 위 공간 1~2밀리미터 정도를 남기고 바닥 줄에 맞춰 정렬한다는 느낌으로 써주세요. 쉽게 말해 글자를 바닥 줄에 붙여 쓰되 윗줄과는 살짝 공간을 두는 겁니다. 방안지에 쓰던 걸 그대로 크기만 줄인다고 생각하면 됩니다. 단, 글자는 겹치지만 않을 정도로 최대한 붙여 써주세요. 글씨본을 따라 써보면 무슨 말인지 바로 알아차릴 수 있고, 계속 부딪히며 쓰다 보면 쉽게 감을 잡을 거예요. 이제부터 정말 실전이에요. 즐거울 마음의 준비되었나요?

오늘의 날씨·커피·하루, 단어 쓰기

기댈 선이 많은 방안지에 쓰다 줄 노트에 쓰려고 하면 어려울 수 있어요. 그럴 줄 알고 단어부터 준비했어요. 방안지에 처음으로 글자를 썼던 그때처럼 차근차근 꼼꼼하게 써보세요. 생각보다 어렵지 않을 거예요. 어쩌면 틀에서 벗어나 자유롭게 쓸 수 있어 오히려 더 재밌을 수도 있어요. '글자와 글자 사이를 최대한 붙여 쓴다'라고 의식하면서 써보세요. 자, 그럼 시작해볼까요?

오늘의	刊正	아메리카노	가페라떼
오늘의	升山	아메리카노	카페라떼

正计平文上	카라벨	1/7/0	生	正兰辛
亚라平刘生	升升豐	11/7/0	王 妻	三旦亭
바닐라라떼	坦王 圣	是艾	퍼지오	클라임
비널라라데	巴里 主	是艾	正スタ	클라임

745	24	읟	目	 三 川	基	叫	믤=	LE			
740	24	일	E	吾刘	岩	出	릴=	LE			
包比	114:	刊스	- #	렌드	Ħ	핑	2 1	41	智	101	
6 E	1/4:	刊人	- H	型三	H	型	2	247	岩型	0	

레모네이드	덜라이트	BME
레모네이즈	덜라이트	BME
방학 일기	장 맑음 흐	.립
방학 일기	상 밝음 호	.目

甚	여름	1/-	宣芦	量			
볼	여름	7/-	宣龙	3			
01-	. , ,		- 1				
20	十十二	古至	일 0	1211	오늘	내일	
01-	.1 / 1/	4 -	0 1		- 1	1	
23	十十न	'五车'	런 0	124	92	49	

部年	이를	从喜	人慢	XHOH
計革	이틀	什意	사월	KH 6H
장마종	きかり	村登 -		
る日本	复色1	村登 -	支时外	

2일차 사랑하는 가족·친구·동물, 단어 쓰기

줄 노트에 써보는 거 생각보다 어렵지 않죠? 방안지에서 줄 노트로 옮겨왔을 뿐인데 글씨가 갑자기 확 예뻐지지 않나요? 예쁜 글씨를 보면 사랑하는 사람 이름을 써보고 싶어질 거예요. 그래서 오늘은 다양한 이름을 써보는 연습을 하려고 해요. 더불어 사랑하는 사람을 닮은 동물 이름도 써보려고 해요. 이제 몇 걸음 남지 않았으니 조금만 힘을 내주세요. 그럼 오늘도 파이 팅입니다

아빠 얼마 오빠 언니 형 누나 종생 조카 아빠 엄마 오빠 언니 형 누나 동생 조카 이모 고모 살존 할머니 할아버지 친구 이모 고모 살존 할머니 할아버지 친구

시즌 하얀 도운 시우 은우 지호 예준 민준 유준 주원 이준 우진 건우 준우 민준 유준 주원 이준 우진 건우 준우 시윤 수호 선우 지후 서진 연우 시윤 수호 선우 지후 서진 연우	HE	刮径	五分	시우	은우	刈豆	예준	
민준 우준 주원 이준 우진 건우 준우 시윤 수호 선우 지후 서진 연우	HE	讨徒	五分	419	29	又豆	예는	
			•					
		•		•				

2121	하운	Mor	하은	서운	하신	49
x10+	하운	HOF	8/2	서운	하권	79
午叶	지유	201	Llot	পপ্র	42	아린
午中	719	201	401	ME	42	아린
다은	分子	채원	五월	서현	윤서	
THE	93	채원	左曼	서현	윤서	

卫台至刘	叶 异复生	달팽이	돌 工래	对斗平
卫台王刘	叶 弄麦草	달팽이	委工计	想对弄
기 <u>부</u> 이 :	가벨레온 ·	1121 L/E	4 21212	무게
	1 벨레온			
叶叶亚世	벌새 비바	十千世	오랑우탄	- 스컹크
叶丁垂岜	벌새 비바	十年世	오랑우탄	<u> </u>

오리너구	긕.	皇左首	키 울	mH[]	刘针	743	是给	0
오라너구	7	9年	기울	HAH [2]	刘针	743	是给	0
卫豊丘	卫	生社	펭귄	亚世	1 5H	ПF	해달	
			0.0		4 1	1	, C	
王豊丘	19	生计	펭귄	II. H	1 分	TH	해달	

사사로운 나날, 문장 쓰기

예쁜 이름과 귀여운 동물 이름 쓰기는 재미있었나요? 점점 예뻐지는 글씨를 보면 이것저것 자꾸 더 쓰고 싶어질 거예요. 단어를 잘 따라왔으면 문장도 쉽다는 거 앞에서 느껴보셨죠? 오늘도 재밌는 문장들을 준비했으니 즐겁게 쓰면서 스트레스를 날려보세요. 참, 저는 글렌 굴드의 곡을 들으며 글씨 쓰는 걸 좋아해요. 여러분도 좋아하는 노래를 틀어놓고 글씨를 써보세요. 기분이 한층 더 좋아진답니다.

五出七 1	웃예요
-------	-----

도비는 자유예요

친구는 모든 것을 나눈다 그거 이리 내놔라

친구는 모든 것을 나는다

11	跃	が早と	의미	없는	か早叶	
17	はと	が昇七	의미	없는	お早ひ	
		을 옮었				
HTF	中畫	일기 위한 을 옮었 일기 위한	E Z			

ル州と	HI	편이고,	HE	많이	毕	편
小州七	H	편이고,	HE	말이	毕	편
ા <u>ન</u> બાત્રા	ok:	의 꿈을	01号			
ききむ	1/3	간이 있다 작 품을	+			
		1-01 ST				

些	到七	<u></u> 맞을	きかと	단위이건	ł
当	是对七	맛을	英矿는	T-901T	ł-
이	ofHo	F, 98	司科 委0	r	
00	ofHo	F, 23	司科 季0	t	

일찍	일어	14年	XH71	피곤하	4	
일찍	일이	145	XHTF	파곤하	H	
이크	とか	2/47	'누러라			
0 4	E-6+	2/41	1-2-2			

发处证	생각할	エイナト	진짜 늦은	74
安处 工	생각할	TH7	礼林 安色	714
오늘도	むチょ	배우고	갑니다	
2 宣王	むチョ	배우고	444	

두근두근하루, 문장 쓰기

오늘은 조금 감성적인 문구들로 준비했어요. 두근두근하다 못해 벅차다가, 달달하다 못해 오글거리다가, 아련하다 못해 담담해지는 그런 문장들이에요. 글씨를 쓰면서 다양한 감정을 담아보는 시간이 되길 바랄게요.

<u> </u>	레비오사
윙가르더움	레 보 오 사
안 생길 것	같죠? 생겨요, 좋은 일
안 생길 것	같죠? 생겨요, 좋은 일

• 3 주차 • 단어와 문장을 줄 노트에 쓰기

잠시 같이 걸을까요?
참시 같이 걸을까요?
호우시절, 좋은 비는 패를 알고 내린다
호우시철, 좋은 비는 때를 알고 내린다

일일	拟室	읟,	배일비	버일	李은	날
일일	1/1/1/1/1/1/1/1/1/1/1/1/1/1/1/1/1/1/1/	2,	메일b	H일	£ 0	¥
Щ	<i>ાપ</i>	盐	爱星			
			美 2			

화양연화, 살이 풀이 되는 순간
화양연화, 삶이 꽃이 되는 순간
볼날은 간다
甚せ은 ひひ

시절인연,	卫毛	인연에는	叫小	있다
시절인면,	里走	인연에는	叫力	2/14
그동안 고	叶别。	1, 안녕		
1301 1	叶岩。	1, 안녕		

괜찮아,	H	마을은	41	정라할게	
71121-1		w1 0 0		11-121-11	
선생이,	И	可有一	417	정라할게	
म थाय	_				
T/ 0/12	-				

사람은 누구나 실수를 해
그게 연필 뒤에 지우개가 탈린 이유야
사람은 누구나 실수를 해
그게 연필 뒤에 지우개가 탈린 이웃야
·

고생했다. 나자신, 문장 쓰기

이제 진짜 끝입니다. 오늘로 문장 쓰기를 마무리하고 다음 주에는 아름다운 시 세 편을 써 볼 거예요. 뭔가 기대되지 않나요? 그러자면 오늘을 잘 마무리해야겠죠? 그런 의미에서 수고한 여러분을 위해 이 문장들을 전합니다.

外工 生きむ 川 월급
な工 生きむ 川 월급
행복은 회사 밖에 있다
행복은 회사 밖에 있다

객정을	例例	4401	없어지면	걱정이	は以上
걱정을	分人	걱정이	없어지면	걱정이	없겠네
0 -	· /	1분비스 C)		
		1했어요			
9-27		1540 5	Larra		

내가 그렇게 나쁩니까
내가 그렇게 나쁩니까
더 이상의 자세한 설명은 생략한다
더 이상의 자세한 설병은 생략한다

집 나가면 개고생
집 나가면 개고생
오늘 하루도 잘 부탁드립니다
오늘 하루도 잘 부탁드립니다

할 을 안나고 하면 내일이 된다
할 을 안나고 하면 내일이 된다
내일 할 수 있는 일은 내일 하자
100174000
내일 할 수 있는 일은 내일 하자

못할 것	같은 일	12 小叶	计王 上甘	014
불할 것	같은 일	12 1/34	計三 上社	0/1/
어제보	4 42	내일은	토요일이7	4
어제보	4 42	내일은	토요일이7	+

도망치는	건	부끄럽지만	王岩이	된다
至时刻之	건	부끄럽지만	王岩이	된다
고생했어	H	2/51		
, ,	·			
工人的意识	Y	7/21		

질문 있어요!

Q: 여기까지 썼는데 글씨가 별로 안 바뀐 것 같아요.

A: 글씨가 별로 안 바뀌었다면 앞서 말씀드린 방법을 적용했는지 확인해보세요. 꼼꼼히 살피며 자신이 쓴 글씨를 복기하셨나요? 그래도 안 된 거라면 자신이 쓴 글씨 중 마음에 들지 않는 자모만 지우고 그 부분만 다시 써가면서 머릿속의 이상적인 글씨 모양과 손에서 나온 모양이 일치할 수 있도록 해보세요. 머릿속으로 그리는 모양이 손으로 구현되지 않을 수 있으니까요. 하지만 머릿속에 완벽하게 구상된 그림이 있다면 결국 시간이 해결해줄 거예요.

Q: 필사하기 좋은 책이 따로 있나요?

A: 많은 분이 필사를 하고 싶은데 어떤 책으로 시작해야 할지 모르겠다고 하십니다. 정답은 없지만 자신이 읽어보고 좋았던 책, 여러 번 읽어보고 싶은 책을 권합니다. 평소에 책을 읽지 않아 잘 모르겠다고요? 그럼 서점에서 제목을 보고 재밌을 것 같은 책을 골라도 좋습니다. 물론 그렇게 고른 책이 막상 써보니 마음에 들지 않을 수도 있습니다. 평소에 읽어보지 않았으니 어쩔 수 없는 일입니다. 하지만 그러면서 자신의 취향에 맞는 책을 점점 잘 찾아낼 수 있을 거예요. 추천받은 책으로 무작정 필사하지는 마세요. 취향에 맞지 않는 책을 필사하는 것만큼 고통스러운 일도 없으니까요. 가장 중요한 건 꼭 책을 다 읽고 나서책이 마음에 드는 경우 필사를 하라는 겁니다. 내용이 마음에 들어야 글씨 쓸마음도 들거든요.

4주차.

〈서시〉, 〈유리창〉, 〈나와 나타샤와 흰 당나귀〉시 쓰기

문장만으로도 완성도 높은 글씨를 쓸 수 있지만, 시 한 편을 쓰는 울림과는 비교할 수 없습니다. 4주차에는 좋은 시 세 편을 완성해볼 거예요. 첫째 날에는 윤동주 시인의 〈서시〉를 원고지에 쓰면 서 워밍업해볼 거예요. 원고지는 줄 노트처럼 자간을 신경 쓸 필요가 없어 쓰기 편할 거예요. 둘 째 날과 셋째 날에는 김기림 시인의 〈유리창〉을, 넷째 날과 다섯째 날에는 백석 시인의 〈나와 나 타샤와 흰 당나귀〉를 줄 노트에 쓰며 실전 연습을 할 거예요.

이렇게 시 세 편을 마무리하고 나면 주변 사람들에게 바뀐 글씨로 편지를 써보세요. 편지를 전하는 게 익숙하지 않다면 먼저 고생한 자신에게 편지를 써도 좋아요. 조금씩 글씨를 쓸 일을 만들어보세요. 현실에서 계속 써야 하는 이유가 생기면 글씨 연습에 재미가 붙는답니다. 평소에 좋아하던 문장을 손으로 노트에 직접 적어보는 것도 좋아요. 그렇게 쓴 글씨는 인스타그램에 올리고, #펜크래프트 #나도손글씨반듯하게잘쓰면소원이없겠네를 태그해주세요. 제가 찾아갈게요!

윤동주 〈서시〉 원고지에 쓰기

우리가 써볼 시 세 편은 모두 제가 좋아하는 시입니다. 이 중에서도 제가 가장 좋아하는 시는 윤동주 시인의 〈서시〉입니다. 제가 아니더라도 윤동주 시인은 한국인이 가장 사랑하는 시인으로 불릴 만큼 좋아하는 사람이 많습니다. 이런 윤동주 시인의 시집 첫머리에 있는 〈서시〉를 새로 연습한 글씨로 써본다면 그만큼 더 뜻깊을 거예요. 그럼 숨을 깊게 한번 들이마시고 시작해볼까요?

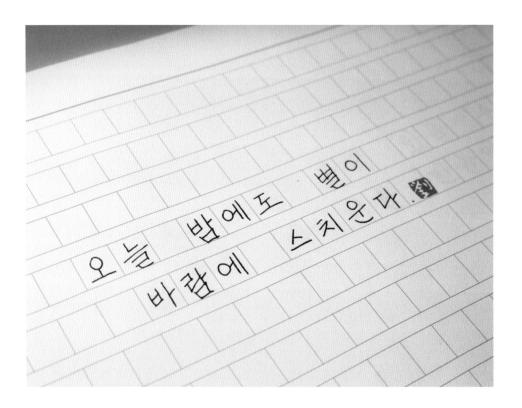

〈서시〉는 원고지에 써볼 거예요. 원고지는 자간을 고려하지 않아도 돼 줄 노트에 쓰는 것보다 훨씬 쉽습니다. 무엇보다 원고지에 글을 쓰면 틀 자체가 고전적이라 글씨가 훨씬 멋스럽게 보 입니다. 시를 쓰기에 이보다 좋은 종이가 없습니다.

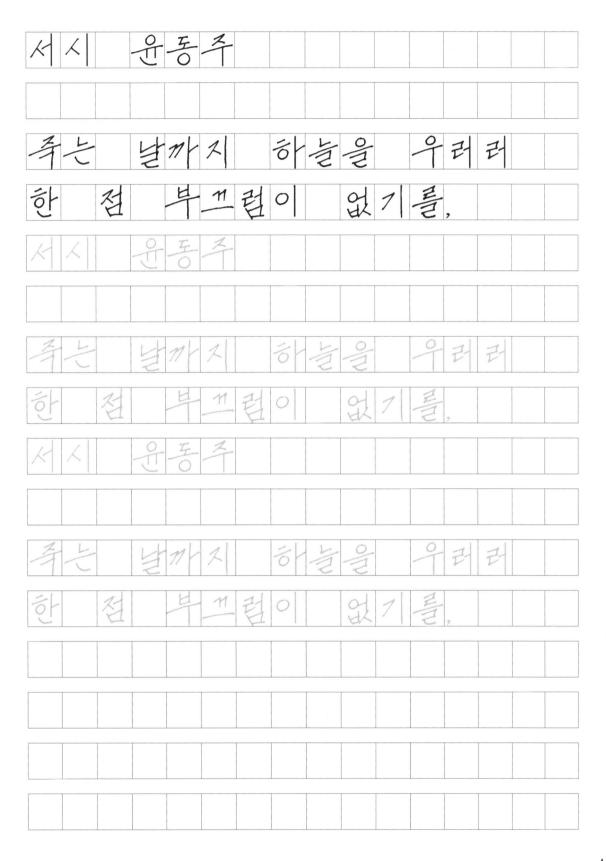

인	ΧH	에		0	七		H	世	에	五			
4.	と		到	呈	워	했	T						
01	XH	0		0	t		H	람	of	F			
1	E		11	星	9	就	T						
잎	XH	ol		0	-		H	람	of	I			
4.	E		11	呈	9	就	T			3			

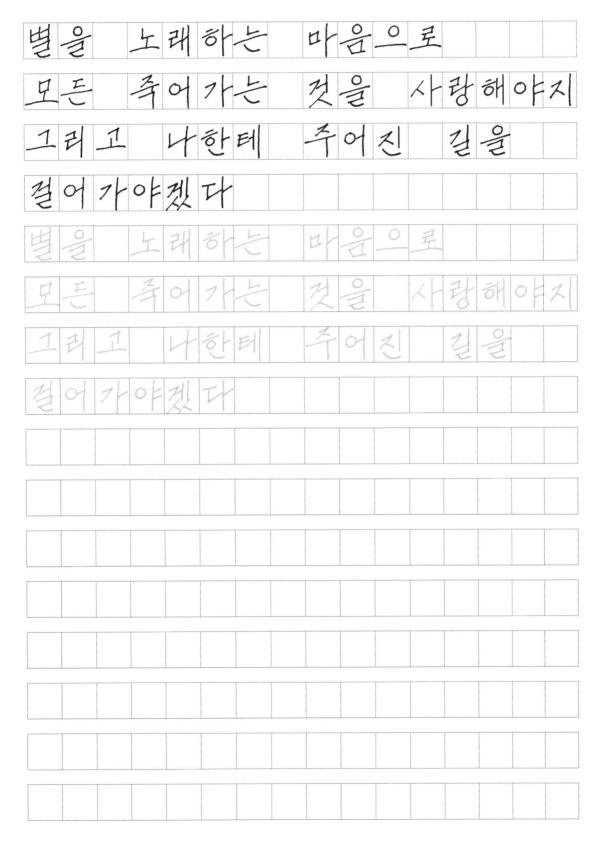

오늘	밤에도	별이	바람에
스치운	T		
오늘	밤에도	별이	바람에
스 文 号	TH		
오늘	밤에도	世の	바람에
스 刘 宁	T		

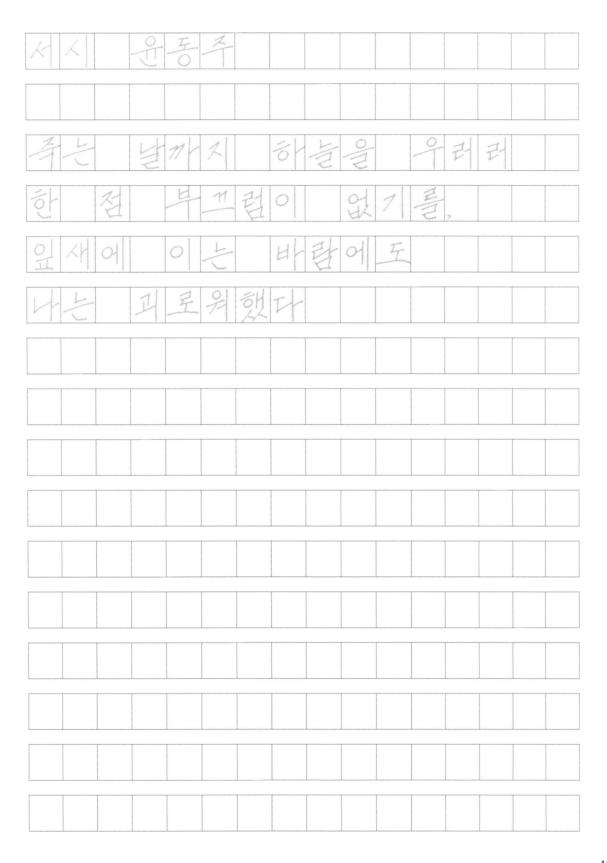

当是	上刊	計七		4	SI	0	星				
IE	죽어	ナモ		艾	To To		4	랑	耐	ok	2
171	H	한테		7	01	2		2	2		
걸어가	0 科 烈	TH							8		
오늘	밤에	II.	思	0		버	盐	O			
스凤 是	7										
					,						

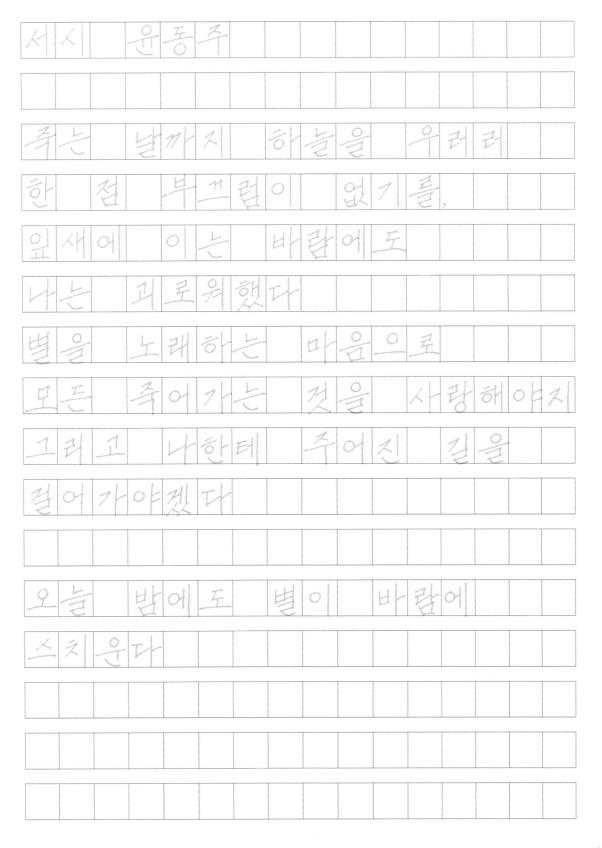

XX	9 3	7									
寺七	生力	12	6	T	2		9	라	라		
한 점	H	-11 =	0		없	1	7	2			
잎새에	0	-	H	람	of	五					
4+	到星	另刻	T								
世皇	上斗	おた		口	O I	. 0	至				
工艺	寺の	升七	, con	艾	0		4	랑	可	ok	7
171		한테		7	01	2		2	OTH		
걸어가	0片型	TH									
2==	밤에	II.	岜	0		H	世	에			
스 文 号	T										OR OTHER DESIGNATION OF THE PERSON OF THE PE
						y			V		

		æ					

2~3일차 김기림 〈유리창〉 줄 노트에 쓰기

오늘은 김기림 시인의 〈유리창〉을 써보겠습니다. 첫 연과 마지막 연의 구조가 비슷해 연 습하기 좋은 시이기도 합니다. 저는 왠지 이 시를 읽고 쓸 때마다 자꾸 눈물이 고입니다. 그만큼 참으로 자주 읽고, 많이 써본 시이기도 합니다. 여러분은 〈유리창〉을 읽고 쓰며 어 떤 마음이 들까요?

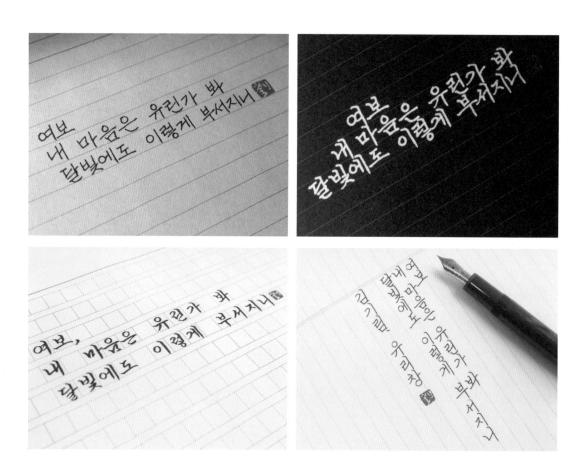

우리장 실기력 四里 내 마을은 유린가 봐 겨울 한울처럼 이처럼 작은 한숨에도 흐려 버리니 우리장 실기릴 四里 내 마음은 우린가 봐 겨울 한울처럼 이 처럼 작은 한숨에도 흐려 버리니 우리장 실기월 四里 내 마을은 우린가 봐 겨울 한울처럼 이 저런 작은 한숨에도 흐려 버리니

반지면 무쇠같이 老은 체하더니 하로밥 찬 서리에도 금이 갔구로

눈포래 부는 날은 소리치고 우오 밥이 물러간 뒤면 온 뺨에 눈물이 어리오

반지면 무쇠같이 굳은 체하더니 하로밥 찬 서리에도 금이 갖구료

만지면 무쇠같이 굳은 체하더니 하로박 찬 서리에도 금이 갖구로

는포래 부는 날은 소리지고 우오 밥이 불러간 뒤면 온 뺨에 눈물이 어리오 타지 못하는 정열 박취들의 등대 밥마다 날어가는 별들이 부러워 부러워 쳐다보며 밝히오

여보 내 마음은 유린가 봐 달빛에도 이렇게 부서지니

타지 못하는 정열 박취들의 등대 발마다 날어가는 별들이 부러워 부러워 쳐다보며 밝히오

여보 내 마음은 유린가 봐 달빛에도 이렇게 부서지니

타지 못하는 정열 박위들의 등대 발마다 날이가는 별들이 부러워 부러워 쳐다보며 밝히오

여보 내 마음은 유린가 봐 달빛에도 이렇게 부서지니

우러창 실기월
어보 내 마음은 유린가 봐 겨울 한울처럼 이처럼 작은 한숨에도 흐려 버리니
만지면 무쇠같이 굳은 체하더니 하로반 찬 서리에도 금이 갖구료

는포래 부는 날은 소리지고 우오 밥이 물러간 뒤면 온 뺨에 눈물이 어리오
타지 못하는 정열 박쥐들의 등대 밥마다 날어가는 별들이 부러워 부러워 쳐다보며 밝히오
여보 내 마음은 유린가 봐 달빛에도 이렇게 부서지니

우리장 실기를 四里 내 마음은 우린가 봐 겨울 한울처럼 이처럼 작은 한숨에도 흐려 버리니 만지면 무쇠같이 굳은 체하더니 하로박 찬 서리에도 글이 갖구료 는포래 부는 날은 소리지고 우오 박이 물러간 뒤면 온 뺨에 눈물이 어려오 타지 못하는 정열 박취들의 증대 발마다 날어가는 별들이 부러워 부러워 쳐다보며 밝히오 여보 내 마음은 우린가 봐 달빛에도 이렇게 부서지니

•
4
X
=)
자
1
1
1
×,
0
丁
리
창
V.
1
나
와
4
E
샤
와
희
다
LÌ
7
7
시
N
71
/

4~5일차

백석〈나와 나타샤와 흰 당나귀〉줄 노트에 쓰기

오늘은 백석 시인의 〈나와 나타샤와 흰 당나귀〉를 써보겠습니다. 교과서에 실렸던 시라 모르는 사람이 없지만, 백석 시인의 스토리를 알고 읽으면 더욱 와닿는 시랍니다. 천천히 쓰면서 시를 음미해보길 바랄게요. 한 구절 한 구절 감동이 밀려들 거예요.

나와 나타샤와 흰 당나귀 백석
가난한 내가 아름다운 나타샤를 사랑해서 오늘밤은 푹푹 눈이 나린다
나와 나타사와 흰 당나귀 백석
가난한 내가 아름다운 나타샤를 사랑해서 오늘받은 푹푹 눈이 나린다

나타샤를 사랑은 하고 눈은 폭폭 발라고 나는 혼자 쓸쓸히 앉어 소주를 마신다 소주를 마시며 생각한다 나타샤와 나는 눈이 폭폭 쌓이는 밥 흰 당나귀 타고 산골로 가자 훌휼이 우는 갚은 산골로 가 마가라에 살자

나타샤를 사랑은 하고 눈은 푹푹 널리고 나는 혼자 출출이 알어 소주를 마신다 소주를 마시며 생각한다 나타샤와 나는 눈이 푹푹 쌓이는 발 흰 당나게 타고 산골로 가자 훌휼이 우는 갚은 산골로 가 마가라에 살자 눈은 폭폭 나라고 나는 나타샤를 생각하고 나타샤가 아니 울 러 없다 언제 벌써 내 속에 고조관히 와 이야기한다 산글로 가는 것은 세상한테 지는 것이 아니다 세상 같은 건 더러워 버리는 것이다

长冬 弄弄 计引工
小七 叶科/与 / / / / / / / / / / / / / / / / / /
HEKET OHU 鲁 引 SUT
언제 벌써 내 속에 고조관히 와 이야기한다
산골로 가는 것은 세상한테 지는 것이 아니다
세상 같은 건 더러워 버리는 것이다

는은 폭폭 나리고 아름다운 나타샤는 나를 사랑하고 어데서 흰 당나귀도 오늘밥이 좋아서 응앙응앙 울을 것이다	
는은 푹푹 나라고 아름다운 나타샤는 나를 사랑하고 어데서 흰 당나귀도 오늘밤이 좋아서 응앙응앙 울을 것이다	
_	

나와 나타사와 흰 당나귀 백성
가난한 내가 아름다운 나타샤를 사랑해서 오늘받은 푹푹 눈이 나린다
나타샤를 사랑은 하고 눈은 푹푹 날리고 나는 혼자 쓸쓸이 알어 소주를 마신다 소주를 마시며 생각한다 나타샤와 나는 는이 푹푹 쌓이는 밥 흰 당나귀 타고 산골로 가자 훌휼이 우는 깊은 산골로 가 마가리에 살자

长은 弄弄 나라고
45 H科KP를 43761I
나타// OFU 多 引 SUT
언제 벌써 내 속에 고조고히 와 이야기한다
산골로 가는 것은 세상한테 지는 것이 아니다
세상 같은 건 더러워 버리는 것이다
는은 폭폭 나라고
아름다운 나타샤는 나를 사랑하고
어데서 흰 당나귀도 오늘밥이 좋아서
응앙응앙 울을 것이다

나와 나타샤와 흰 당나귀 백성

가난한 내가 아름다운 나타샤를 사랑해서 오늘받은 푹푹 눈이 나린다

나타샤를 사랑은 하고 눈은 폭폭 발라고 나는 혼자 불불히 앉어 소주를 마신다 소주를 마시며 생각한다 나타샤와 나는 눈이 폭폭 쌓이는 밥 흰 당내귀 타고 산물로 가자 훌훌이 우는 깊은 산물로 가 마가리에 살자

눈은 폭폭 나라고 나는 나타샤를 생각하고 나타샤가 아니 올 리 없다 언제 벌써 내 속에 고조곤히 와 이야기한다 산골로 가는 것은 세상한테 지는 것이 아니다 세상 같은 건 더러워 버리는 것이다

는은 폭폭 나라고 아름다운 나타샤는 나를 사랑하고 어데서 흰 당나귀도 오늘밤이 좋아서 응앙응앙 울을 것이다 나와 나타샤와 흰 당나귀 백성

가난한 내가 아름다운 나타샤를 사랑해서 오늘받은 푹푹 눈이 나린다

나타샤를 사랑은 하고 눈은 폭폭 별러고 나는 혼자 불불이 있어 소주를 마신다 소주를 마시며 생각한다 나타샤와 나는 눈이 폭폭 쌓이는 밥 흰 당나귀 타고 산골로 가자 훌출이 우는 갚은 산골로 가 마가리에 살자

눈은 푹푹 나라고 나는 나타샤를 생각하고 나타샤가 아니 올 러 없다 언제 벌써 내 속에 고조관히 와 이야기한다 산골로 가는 것은 세상한테 지는 것이 아니다 세상 같은 건 더러워 버리는 것이다

는은 푹푹 나라고 아름다운 나타샤는 나를 사랑하고 어데서 흰 당나귀도 오늘밤이 좋아서 응앙응앙 울을 것이다

여기까지가 제가 알려드릴 수 있는 글씨를 잘 쓰는 방법의 전부입니다. 4주 동안 우리는 매일 글씨를 쓰고 다듬어왔습니다. 쓴 만큼 글씨는 좋아졌을 겁니다. 알려드린 방법대로 계속 글씨를 써나간다면 글씨는 점점 더 좋아질 거예요. 글씨를 계속 써나가면서 글씨 쓰는 즐거움을 발견하길 바랍니다. 그렇게 글씨가 여러분의 취미가 되길 바랍니다. 저 역시 계속 글씨를 써나가겠습니다.

여전히 좋은 글을 찾아 쓰고

원고지에도 써보고

웃음이 절로 나오는 광고 카피도 써보고

엄마가 좋아하는 트로트 가사도 써보고

aujourdituir est morte.

글에 어울리는 색깔로도 써보고

틈틈이 영문도 써보고

요즘은 한자에도 도전해보고 있습니다. 그렇게 매일매일 조금씩 쓰고 있습니다.

질문 있어요!

Q: 책으로 글씨 연습을 하다가 막히면 어떡하죠?

▲: 책으로 열심히 연습했는데 막히면 제가 있는 동백문구점으로 방문해주세요. 종일 붙어서 봐드릴 순 없지만 핵심만 짚어 원포인트 레슨 느낌으로 알려드릴게요. 궁금증도 해소시켜 드리고요. 영업시간 등 자세한 사항은 네이버에서 동백문구점을 검색하거나 인스타그램 @camellia_stationery_shop을 참고해주세요.

Q: 필사를 시작하려는데 양을 보면 자꾸 주저하게 됩니다.

▲: 필사로 책을 떼는 걸 보고선 어떻게 그 두꺼운 책을 전부 필사할 수 있냐고 묻는 분이 많아요. 그중에는 독실한 신자라 성경이나 불경을 필사하려는 분도 계시더라고요. 물론 저도 성경이나 불경을 모두 필사해보진 않았지만 두꺼운 책을 뗀 경험을 가진 사람으로서 꿀팁을 알려드릴게요. 필사 분량을 정할때 책이 아니라 노트를 기준으로 정하는 게 핵심입니다. 책을 기준으로 삼으면매일 열심히 써도 진도가 더디니 금세 지치거든요. 하지만 노트를 기준으로 분량을 정하면 한 권을 금방 뗼수 있어 필사를 계속 이어갈 수 있더라고요. 책은보통 200쪽이 넘지만 노트는 100쪽이 넘는 경우가 드물거든요. 하루에 한 쪽씩 써도 아무리 두꺼운 노트라도 100일이면 써낼 수 있으니까요.

한글 빈출자 210자 한글 빈출자 210자를 정리해봤습니다. 쓰다 막히는 부분이 있으면 참고 해서 써나가면 됩니다. '걍'을 쓰고 싶다면 '양'을 찾아 초성 'ㅇ'을 'ㄱ'으 로 바꾸면 되겠죠?

7	4	간	갈	감	75	74	7	건
것	A	慧	75	科	1	型也	귱	叶
관	显	7	7	7	1	2	걸	7
H	Ł	甘	H	4	년	上	농	と
也	Н	T	단	당	대	데	포	平0
互	된	푺	工	발	디	TH.	叫	巫
라	란	람	래	러	레	对	科	런
呈	垦	⊒	른	叫	를	리	린	마
만	말	17:	면	昭	星	무	문	याग
1	민	则	바	반	발	바	뻐	법
병	里	본	井	분	量	비	4	산
4	ΧH	생	M	선	설	성	МI	丘

X| OF. 알 ok OK 었 역 ल 炽 ल् व 없 Ol 07 율 우 워 위 용 2 0 of 음 0 일 2 9 01 0 재 对 X 작 강 2 21 2 70 不 21 정 초 찰 对 집 利 3 질 2 특 星 钳 文 1 7 H Et 引 分 할 可 O+ II E 亚 Í 對 彭 到 每 형 해 一分 헝 卓 0 6

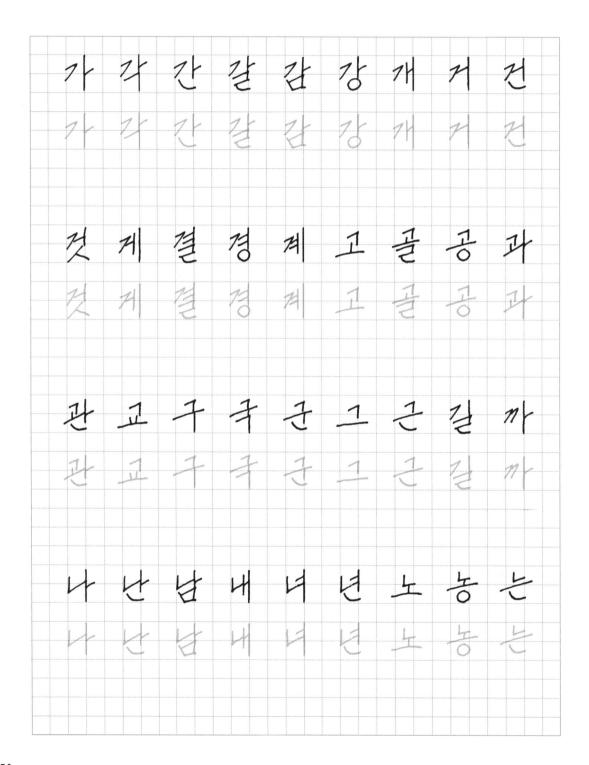

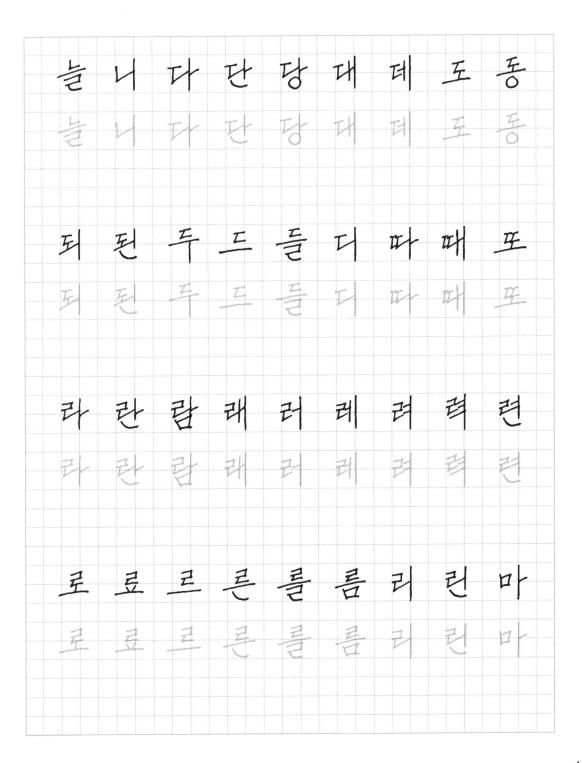

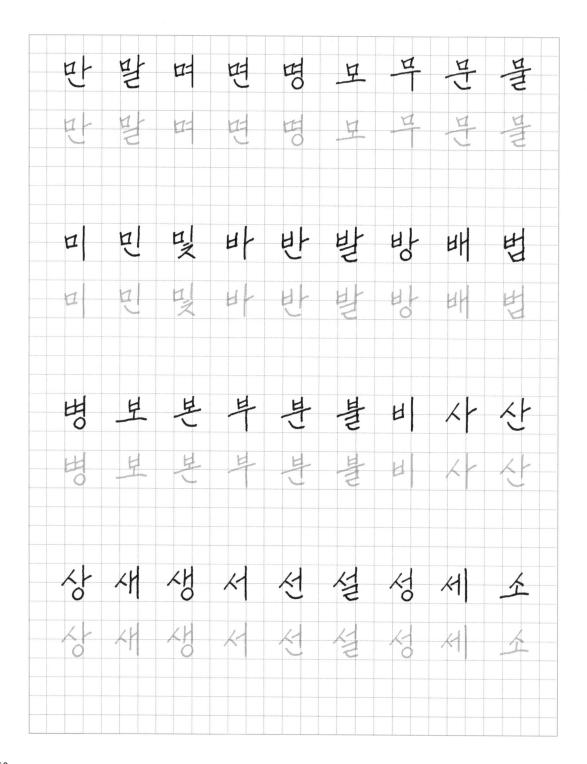

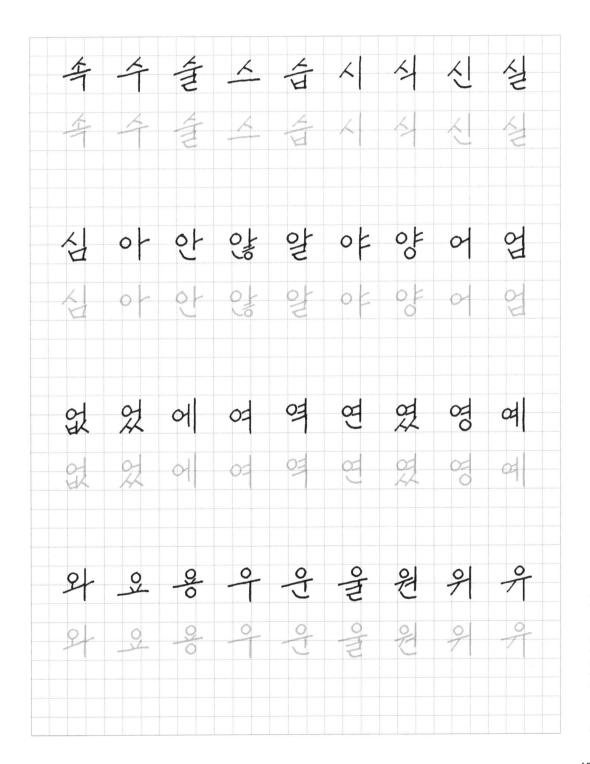

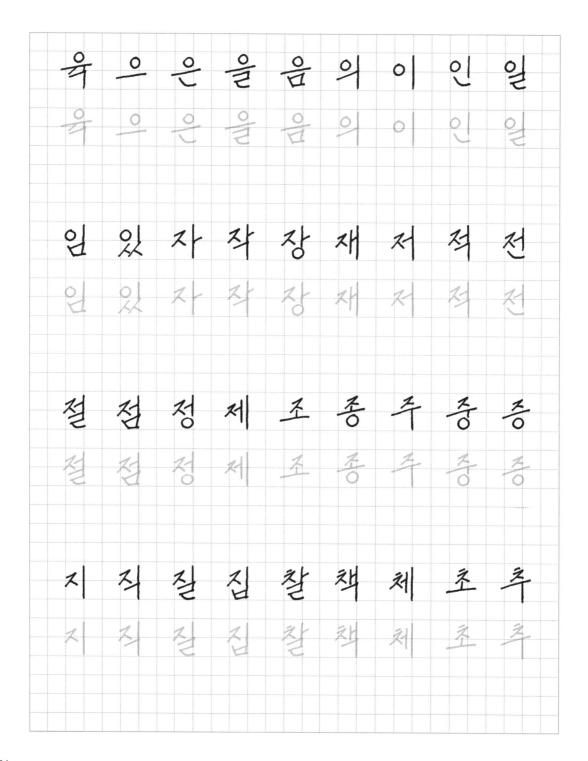

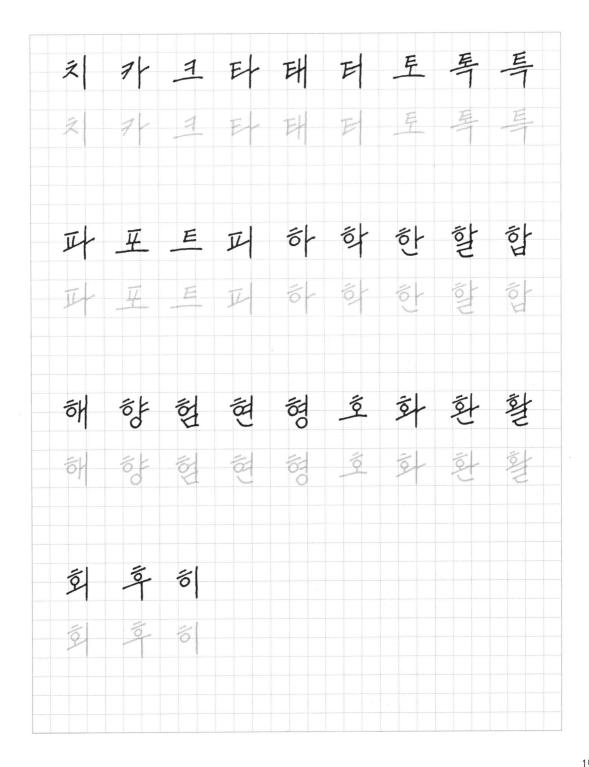

가볼만한곳

글씨를 쓰다 보면 자연스럽게 문구에 관심이 늘고 책이 좋아집니다. 그 래서 문구와 책에 관심 있는 분들이 가보면 좋아할 곳을 소개하려고 합니다. 실은 제가 가장 자주 가는 곳이랍니다.

'카페캘리' 만년필 애호가들의 아지트

부천역 4번 출구로 나가 첫 번째 골목으로 들어가면 보이는 만년필 카페입니다. 건물 2층에 자리해 정신을 바짝 차리고 찾아야 합니다. 만년필 덕질(?)을 20년 이상 하신 분이 2018년에 연 곳인데, 카페 겸 만년 필 애호가들의 아지트로도 유명합니다. 만년필계 고수인 사장님이 검증한, 상태 좋은 중고 만년필을 저렴하게 살 수도 있습니다. 여러 종류의 잉크를 직접 써볼 수 있다는 점도 이 카페만의 매력입니다.

동백문구점 좋은 펜, 공책, 문구를 만나고 싶다면

2020년 9월 9일, 여러분 덕분에 더 좋은 문구를 소개할 수 있는 동백문구점을 열었습니다. 뚝심 있게 한자리에서 좋은 문구들만 선별해 들여놓을 생각이에요. 오프라인 문구점으로 찾아오셔도 좋지만 오시기힘든 분이라면 온라인 공간도 마련해뒀으니 구경하실 수 있어요. 저 혼자 운영하는 문구점이라 열고 닫는시간이 유동적이에요. 인스타그램을 하신다면 @camellia_stationery_shop을 팔로우하셔서 오픈 날짜와시간을 안내받으세요. 인스타그램을 하지 않는다면 네이버 검색을 하셔서 오픈 날짜와시간을 보고 오시길 추천드려요. 헛걸음하는 분이 없도록 매일 열고 싶지만 사정이 여의치 않아 그러지 못하고 있어요. 조금 이해해주세요. 대신 여러 가지 일을 하면서 문구점을 더 오래 유지하려고 해요. 그래서 더 오래오래 좋은 제품을 선별하고 소개할게요! 그럼 동백문구점에서 만나요.

나만의 행복한 취미를 갖고 싶은 사람을 위한 한빛라이프 소원풀이 시리즈

나도 기타 잘 치면 소원이 없겠네

왕초보를 위한 4주 완성 기타 연주법 김우종 지음 | 이윤환 사진 | 240쪽 | 16,800원

나도 우쿨렐레 잘 치면 소원이 없겠네

왕초보를 위한 4주 완성 우쿨렐레 연주법 한송희 지음 | 212쪽 | 16,800원

나도 피아노 잘 치면 소원이 없겠네

한 곡만이라도 제대로 쳐보고 싶은 왕초보를 위한 4주 완성 피아노 연주법 모시카뮤직지음 | 232쪽 | 16,800원

나도 피아노 폼 나게 잘 치면 소원이 없겠네

어떤 곡이든 쉽게 치고 싶은 초중급자를 위한 4주 완성 피아노 연주법

모시카뮤직 지음 | 224쪽 | 16,800원

나도 손글씨 잘 쓰면 소원이 없겠네

악필 교정부터 캘리그라피까지, 4주 완성 나만의 글씨 찾기 이호정(하오팅캘리) 지음 | 160쪽 | 12,000원

나도 손글씨 잘 쓰면 소원이 없겠네 [핸디 워크북]

악필 교정부터 캘리그라피까지, 4주 완성 나만의 글씨 찾기

이호정(하오팅캘리) 지음 | 160쪽 | 8,800원

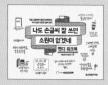

나도 드럼 잘 치면 소원이 없겠네

한 곡만이라도 제대로 쳐보고 싶은 왕초보를 위한 4주 완성 드럼 연주법 고니드럼(김회관) 지음 | 216쪽 | 16,800원

나도 수채화 잘 그리면 소원이 없겠네

도구 사용법부터 꽃 그리기까지, 초보자를 위한 4주 클래스

차유정(위시유) 지음 | 180쪽 | 13,800원

나도 영어 잘하면 소원이 없겠네

미드에 가장 많이 나오는 TOP 2000 영단어와 예문으로 배우는 8주 완성 리얼 영어

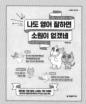

나도 손글씨 바르게 쓰면 소원이 없겠네

악필 교정부터 어른스러운 펜글씨까지 4주 완성 한글 정자체 연습법

유한빈(펜크래프트) 지음 | 160쪽 | 12,000원

나도 손그림 잘 그리면 소원이 없겠네

작은 그림부터 그림일기까지 4주 완성 일러스트 수업

심다은(오늘의다은) 지음 | 160쪽 | 13,800원

나도 글 좀 잘 쓰면 소원이 없겠네

글 한 줄 쓰기도 버거운 왕초보를 위한 4주 완성 기적의 글쓰기 훈련법 김봉석 지음 | 208쪽 | 14,800원

나도 손글씨 바르게 쓰면 소원이 없겠네 [핸디 워크북]

악필 교정부터 어른스러운 펜글씨까지 4주 완성 한글 정자체 연습법

유한빈(펜크래프트) 지음 | 160쪽 | 8,800원

나도 좀 가벼워지면 소원이 없겠네

라인과 통증을 한번에 잡는 4주 완성 스트레칭 수업

강하나 지음 · 양은주 감수 | 176쪽 | 13,800원

나도 초록 식물 잘 키우면 소원이 없겠네

선인장도 못 키우는 왕초보를 위한 4주 완성 가드닝 클래스

허성하(폭스더그린) 지음 | 216쪽 | 15,800원

나도 영문 손글씨 잘 쓰면 소원이 없겠네

알파벳 쓰기부터 캘리그라피까지 초보자를 위한 4주 클래스

윤정희(리제 캘리그라피) 지음 | 240쪽 | 16,800원

나도 칼림바 잘 치면 소원이 없겠네

어떤 곡이든 자유자재로 연주하고 싶은 초보자를 위한 4주 완성 칼림바 연주법 위키위키 지음 | 160쪽 | 14,800원

나도 손글씨 반듯하게 잘 쓰면 소원이 없겠네

악필 교정부터 유려한 글씨체까지 4주 완성 펜크체 연습법

유한빈(펜크래프트) 지음 | 160쪽 | 13,800원